줄탁동시(啐啄同時)

병아리가 스스로의 의지로
껍질 깨기에 도전할 것을 기다리다
바깥쪽까지 금이 생길 즈음에야
어미 닭은 비로소
'탁' 하고 쪼아준다.

줄이 없으면 탁의 의미도 없다.

원유홍 교수의 디자인을 보는 눈
디자인 멘토링

2016년 1월 11일 초판 발행 ❍2016년 12월 19일 2쇄 발행 ❍지은이 원유홍 ❍펴낸이 김옥철
주간 문지숙 ❍편집 맹한승 고연주 ❍디자인 안마노 ❍마케팅 김헌준 이지은 강소현
인쇄 한영문화사 ❍펴낸곳 (주)안그라픽스 우10881 경기도 파주시 회동길 125-15
전화 031.955.7766(편집) 031.955.7755(마케팅) ❍팩스 031.955.7745(편집) 031.955.7744(마케팅)
이메일 agdesign@ag.co.kr ❍웹사이트 www.agbook.co.kr ❍등록번호 제2-236(1975.7.7)

© 2016 원유홍
이 책의 저작권은 지은이에게 있으며 무단 전재나 복제는 법으로 금지되어 있습니다.
정가는 뒤표지에 있습니다. 잘못된 책은 구입하신 곳에서 교환해드립니다.

이 책의 국립중앙도서관 출판예정도서목록(CIP)은 서지정보유통지원시스템 홈페이지(seoji.nl.go.kr)와
국가자료공동목록시스템(www.nl.go.kr/kolisnet)에서 이용하실 수 있습니다.
CIP제어번호: CIP2015035762

ISBN 978.89.7059.841.3(03600)

원유홍 교수의
디자인을 보는 눈

디자인 멘토링

안그라픽스

시작하며

교수들은 방학이 되면 곧잘 해외여행을 떠난다. 개인적인 연구나 강의와 관련된 학술 활동의 일환으로 떠나기도 하지만 그저 재충전을 위한 휴식 시간을 갖기 위해 떠나기도 한다. 그 때문인지 신학기가 되면 여행에서 돌아온 교수들은 마치 좋은 기운이라도 받은 양 모습이 밝다.

나는 이 책 『디자인 멘토링』을 준비하는 과정에서 부득이 몇 번의 방학을 꼼짝없이 연구실에 붙잡혀 있어야 했다. 그래서인지 다른 이들이 그저 부럽기도 했고 왠지 처진 기분이 들기도 했다. 그러나 이제 책이 어느 정도 마무리되면서 나의 생각은 조금 달라졌다. 그들이 비행기를 타고 세계 여러 나라를 평면적으로 여행했다면, 나는 타임캡슐을 타고 공자, 소크라테스(Socrates), 레이먼드 로위(Raymond F. Loewy) 등 동서양 사상가를 두루 만나며 시공간을 넘나드는 **시간 여행**을 했으니 말이다. 비록 졸고지만 이 책을 준비하며 나는 누구보다 더 자유로운 행복감에 빠질 수 있었다.

이 책을 쓰게 된 계기는 무엇일까. 그건 바로 요즘처럼 기계와 컴퓨터가 모든 일을 대신해주는 시대에 디자이너의 올바른 디자인관이나 신념 등이 더욱 절실해졌기 때문이다. 그러나 오늘날 디자이너의 환경은 그리 만만치가 않다. 아니 차라리 우려된다는 것이 솔직한 표현이다. 한번 살펴보자. 고도 정보화 사회를 맞이한 오늘날, 과거의 디자인만으로는 미래에 대한 대처가 어렵다는 입장에서 하루가 멀다 하고 새로운 용어가 등장한다. 정보 디자인(Information Design), 에코 디자인(Eco Design), 그린 디자인(Green Design), 공공 디자인(Public Design), 감성 디자인(Affective Design), 유니버설 디자인(Universal Design), 그래픽 유저 인터페이스 디자인(Graphic User Interface Design), 사용자경험 디자인(User Experience Design), UX 디자인(UX Design), 서비스 디자인(Service Design), 지속가능한 디자인(Sustainable Design), 소셜 디자인(Social Design), 커뮤니티 디자인(Community Design)……. 이제 또 무슨 디자인이 나타나려나?

부침을 거듭하며 나타났다 사라지는 이러한 현상을 어찌 극성이라 하지 않을 수 있을까. 그렇다고 이들 하나하나가 중요하지 않다는 말은 아니다. 그런 입장에 대해서 전혀 모르는 바도 아니다. 그간의 디자인이 소비 그 자체였던 것도 사실이며 이에 대한 각성에서 비롯된 과도기적 현상이 앞서 언급한 각양각색의 디자인을 출현시킨 이유일 것이다. 또 전통적 디자인이 재료와 소재를 중심으로 한 기술 기반적 분류로서 이윤 추구가 주된 목적이었다면 오늘날 고도 정보 사회가 필요로 하는 디자인은 그것의 사회적 역할, 기능, 기여 등에 관한 인문학적 이해를 더욱 중시하며 디자인을 바라본 경향이리라.

그런데 이와 같은 과도기적 현상은 여러 가지 문제를 야기한다. 디자인은 본래 그대로인데, 저마다의 필요나 근시안적 관점에 따라 거침없이 "디자인은 이것이다." 하며 여러 이름을 붙이니, 이것이야말로 '장님 코끼리 다리 만지는 격'이 아니고 무엇이겠는가.

디자인의 본령은 항구하다. 디자인은 묵묵히 스스로의 책임과 역할을 다하고 있을 뿐인데, 디자인에 입문하는 학생이나 초급 디자이너는 디자인을 지칭하는 새로운 호칭을 들을 때마다 당황하지 않을 수 없을 것이다. '내가 익힌 지식은 시대에 뒤떨어진 것인가?' 하는 회의가 마음 한구석에 자리 잡을 수 있다. 나는 일부 소수층(특히 디자인 변방에 있는)이 편협한 시각으로 공동의 합의조차 이루어지지 않은 상황에서, 디자인의 정체성을 마치 **공 굴리듯** 이런저런 해석을 토해내는 실태를 지켜보며, 누구 하나 이에 대해 경고하지 않음을 우려한다. 이에 나는 "근본적인 것은 변하지 않는다."는 미국 재즈 트럼펫 연주자 디지 길레스피(Dizzy Gillespie)의 입장을 따르며, 작금의 우려되는 세태를 경계하는 의미에서 이 책을 쓰게 되었다.

나는 디자인이 서구로부터 유입된 학문이라는 이유만으로 별 각성 없이 서구의 가치관을 기반으로 디자인을 설명하고 이해하는 우리 현실에 다소 불만이 있다. 따라서 이 책을 통해서라도 되도록 **동양적 관점**에서 디자인을 설명하려는 노

력을 기울였다. 언젠가는 우리도 다른 나라에서 들여온 교육 방식과 철학에서 벗어나 우리의 정신을 바탕으로 우리 고유의 것을 생산해야 한다는 믿음 때문이다.

이 책은 치밀한 사전 계획 아래 집필을 준비한 것은 아니다. 내용은 주로 대학에서 학생들을 지도하면서 주안점을 두고 강조해왔던 주제를 하나의 형식으로 엮은 것이다. 그러다 보니 책의 전개가 논리적 수순이나 절차를 명백히 따르지는 않았다.

　이 책은 1편 '본질', 2편 '요건', 3편 '지침'으로 되어 있다. '본질'에서는 디자인이란 무엇인가라는 근원적 질문에서 디자인이 표현하는 대체적 방법에는 어떤 특징이 있는지까지 살펴본다. 덧붙여 디자인은 무엇을 도모하는 것이며 디자이너는 이 과정에서 어떤 역할과 사명을 가지는 존재인지 설명한다. '요건'에서는 바람직한 디자인이 마땅히 갖추어야 할 여러 핵심적 화두를 주제별로 설명한다. 이 주제는 독자가 디자인의 전반적 양상을 더욱 쉽고 폭넓게 이해할 수 있도록 선별한 것이다. 마지막 '지침'에서는 디자인이 성공

적 단계에 이르기까지 디자이너가 간과하지 말아야 할 사항
은 어떤 것들이 있는지 다뤘다. 또한 미처 앞에서 언급하지
못한 지침을 주제로 삼고 있으며 예비 디자이너에게 전하는
나의 격려를 덧붙였다.

부족한 식견임에도 그간 교육현장에서 쌓은 경험을 밑천 삼
아 책을 발간한다. 아무쪼록 여러 독자는 미처 글로 옮기지
못한 행간마저도 깊은 통찰력으로 헤아리며 큰 지혜와 영감
을 얻기 바란다.

2015년 겨울의 문턱에서
원유홍

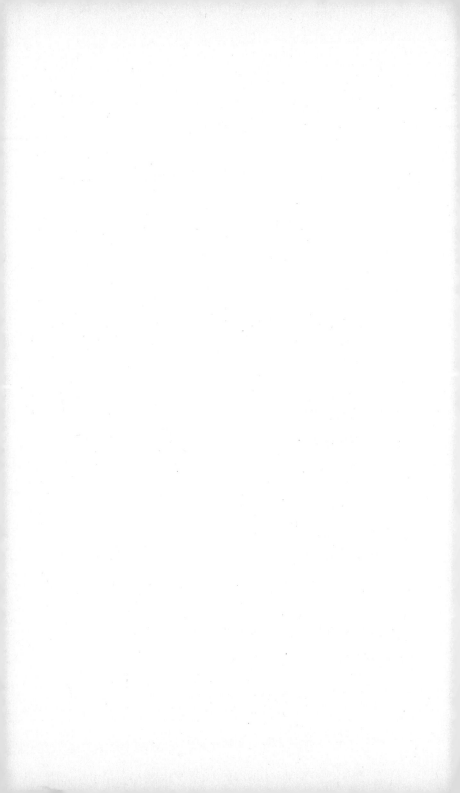

본질

내 비밀은 이런 거야.

매우 간단한 거지.

오로지 마음으로 보아야만

정확하게 볼 수 있다는 거야.

가장 중요한 것은 눈에는

보이지 않는 법이야.

생텍쥐페리(Antoine de Saint-Exupery, 작가),
『어린 왕자』에서

좀 거창하게 말하면, 신화를 만드는 일

시각 디자인이란 무엇을 하는 학문이며, 시각 디자이너는 무슨 일을 하는 사람들일까? 또 시각 디자이너가 되려는 우리는 무엇을 어떻게 준비해야 할까? 이런 갈증에 대한 설명은 미래에 성공적인 디자이너가 되기를 갈망하는 초심자들이 무엇을 어떻게 준비해야 할지에 대한 지침이기도 하다.

시각 디자인의 메커니즘을 알아보기 위해 먼저 시각(視覺)이라는 단어에서 출발하자. 시각이란 말 그대로 사람의 눈에서 작동하는 감각이다. 그렇다면 시각 디자인은 시각을 통해(간혹 청각도 포함되지만) 의미를 소통하는 학문이 된다. 이것을 좀 더 전문성을 가지고 말하면, 시각 디자인이란 어떤 콘텐츠를 조형적 형상으로 변환한 뒤, 그것이 대중에게 적확하게 전달되게끔 도모하는 지적 행위다.그림 1 이를 위해 시각 디자이너가 담당해야 할 가장 중요한 책무는 '콘텐츠'를 이상적이고 조형적인 형상으로 축약하는 일이다. 그럼 역산을 해나가듯 하나하나 짚어보자.

콘텐츠라 함은 행복함, 지루함, 괴로움과 같이 다분히 추상적이고 관념적인, 게다가 간결하지도 않은 **복수의 피상적 개념**이다. 흔히 '메시지'라고도 한다.

이렇게 복잡한 상태의 콘텐츠를 처리하려면 콘텐츠 전반에 담긴 복수의 피상적 의미가 간략하고 간결해지도록 응축하고 함축해 극도로 정제된 **집약적 콘셉트를 도출**해야 한다. 이렇게 도출된 결과는 콘텐츠 전반을 아우르고 관통하고 꿰뚫을 뿐 아니라, 핵심을 찌르는 의표여야 한다.

본질을 꿰뚫는 정제된 콘셉트를 도출하려면 훌륭한 시각 디자이너라면 마땅히 폭넓고 해박한 인문학적 소양을 갖추어야 한다.[그림 2] 인문학(人文學, humanities)은 인문과 과학의 줄임말이다. 소위 문사철(文史哲)이라 해서 인간과 인간의 근원적 문제, 인간의 사상과 문화에 대한 철학·문학·역사·예술·심리학 따위를 말한다. 디자이너가 갖춘 인문학적 지식은 난해한 콘텐츠를 포괄적으로 이해하도록 도우며 콘텐츠의 문제를 성찰하게 하는 힘이 있다. 이를 통해 본질을 꿰뚫

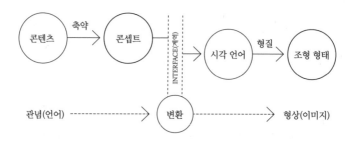

그림 1
시각 디자인의 시각화 과정. 관념과 이미지 사이에 존재하는 변환

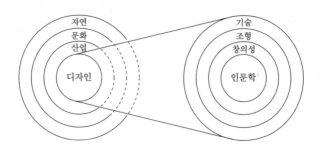

그림 2
디자인 환경과 인문학의 관계

는 콘셉트를 도출해 대중을 감동시킬 수 있는 **조형 형태**로서의 시각적 해결책을 제시한다.

조형 형태란 이는 미학적으로 아름답고 미려한 상태를 말한다. 일반적으로는 규칙적이고, 구조적이고, 간명하고, 비례적이고, 대비가 선명하고, 형상이 익숙하며, 질서를 바탕으로 **축약된 형태**를 말한다.

축약된 형태란 콘텐츠가 말하려는 정제된 콘셉트를 기호학적 은유나 비유적, 상징적 그리고 기능적인 형태 내지는 이미지로 **변환(變換)**한 상태이다.

변환이란 '언어를 이미지'로 만들거나 또는 '관념을 기호'로 대체하는 것을 말한다. 이 과정에서는 반드시 물리적 변화가 아닌 화학적 변화를 요구한다. 물질 변화에는 물질의 결합에도 분자종(分子種)이 여전히 변하지 않는 물리적(物理的) 변화와 분자종이 **제3의 분자종**으로 변하는 화학적(化學的) 변화가 있다. 화학적 변화는 물질 자체 또는 물질의 속

1
Cu(OH)2(s) + 4NH3(aq)
→ Cu(NH3)42 + (aq)
+ 2OH-(aq).
여기서 (s)는 고체 상태(solid phase), (aq)는 수용액 상태 (aqueous phase)다.

성이 제3의 새로운 물질로 바뀌는 경우를 가리킨다.[그림 3] 예를 들어, 설탕이 물에 녹는 것은 물리적 변화지만, 수산화구리(Cu(OH)2)가 암모니아수(NH3)에 녹는 것은 화학적 변화다. 후자의 경우에는 분자종 또는 이온종에 변화가 생긴다.[1]

내가 화학적 변화라는 생소한 어휘를 들어가며 여기서 새삼 강조하려는 것은 디자인 형태의 창의성과 독창성 때문이다. 시각 디자인에서 메시지 전달을 돕기 위해 동원되는 디자인 소스(design source, 그것이 도형이든 이미지든 또 무엇이든지 간에)는 그저 같은 공간상에 인접하거나 모여 있는 상태만으로는 충분치 않고 '시각적 충만감'(24쪽 참조)을 낳기 위해 화학적 결합을 도모해야 한다. 즉, 제3의 분자종이 만들어져야 한다. 디자인에서 물리적 결합이 병렬적이라면, 화학적 결합은 융합적이다. 시각 디자인의 변환은 융합이어야 한다.

언어를 이미지화하고 관념을 기호로 대체한다는 것은 이것은 현실 세계에 실제의 형상으로 존재하지 않는 지적·관념적 개념들을 **시각 언어**를 사용함으로써, 가시적인 도형이나 이미지로 생산해 내는 것을 말한다.[그림 4] 이렇게 생산된 도

형이나 이미지는 관념과 가시계(可視界)를 잇는 제 나름의 인터페이스(interface)인 셈이다.

시각 언어란　지구상의 여러 문화권은 각각 다른 언어로 소통한다. 그런데 언어는 그것을 미리 학습하지 않으면 무용지물이다. 세계 각국의 문자들도 마찬가지다. 낯선 문자를 해독하려면 그 문자에 대해 별도의 노력과 긴 학습 과정이 필요하다. 그러나 디자인에서 통용되는 시각 언어는 시간과 장소를 불문하는 만국 공통어. 물론 시각 언어는 육성을 통한 언어와는 차이가 있다. 시각 언어는 시각적 이미지나 도형, 기호들이다. 만국 공용어인 시각 언어는 인류와 함께 기록과 소통을 위해 수만 년의 시공을 지켜왔다.

오늘날 대중의 다양한 요구, 시장의 변화, 그리고 미디어의 급속한 발전에 따라 디자이너가 양질의 시각 언어를 생산하고 제공하는 과정에는 디자이너 스스로 체득한 **노하우**가 발휘되어야 한다.

디자이너에게 노하우란　시각 디자이너에게 노하우란 시

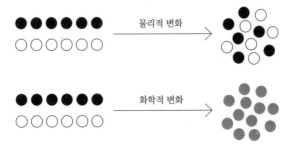

그림 3
물리적 변화와 화학적 변화의 차이

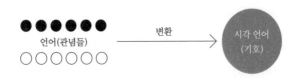

언어(관념들)

변환

시각 언어
(기호)

그림 4
언어나 관념을 기호로 변환한 시각 언어

각적 문제를 해결하는 과정에서 실패와 성공을 거듭하며 얻어지는 자신만의 독특한 감수성이자 창의성이다. 체험을 통해서만 터득할 수 있는 시각적 노하우는 어떤 서적이나 강연에서도 소개되지 않으며 또 소개될 수도 없다. 우리는 이것을 '내공(內功)'이라 한다. 디자이너의 내공에도 각각 여러 수준이 있음을 감안해본다면, 디자이너가 생산하는 결과물의 품질 또한 내공의 깊이에 비례할 것임은 쉽게 예상할 수 있다. 그렇다면 예비 디자이너들이 자신의 내공을 키우려면 더욱 철저한 실험 정신을 앞세워 이미 익숙한 것이 아닌 새로운 모험을 감행해야 하지 않을까.

다시 한 번 강조하자면, 시각 디자인이란 **평범한 일상을 특별한 무엇으로** 만드는 과정이며, 시각 디자이너란 이를 위해 형태라는 아름다운 그릇에 메시지를 담는 사람들이다.

시각적 충만감

충만하다는 것은 늘 긍정적이다. 충만함이란 넘쳐날 만큼 무엇으로 가득 차 있는 상태이니, 시각적 충만감은 시각적으로 그렇게 느껴지는 충분한 만족감이다.

시각적 충만감은 시각 요소들의 **유기적 관계**에서 비롯되는 가득 찬 힘이다. 만일 디자인에 시각적 구조나 짜임새가 부족하면 '헐렁한, 엉성한, 허술한 그리고 초라한' 느낌이 든다. 혹시 여러분은 어떤 디자인(그것이 심벌이든 포스터든 편집 디자인이든 간에)을 다 마친 뒤, 짜임새 있게 잘 완성되었는가를 검토하기 위해 그것이 그려졌거나 인쇄된 종이를 검지로 '퉁' 하고 튕겨보는 상상을 해본 적이 있는가? 만일 이때 디자인 요소들의 짜임새가 서로 공고하다면, 지면에 그려진 형태들은 쉽사리 그 구조를 이탈하지 않을 것처럼 느껴진다. 반대로 그들의 시각적 구조가 엉성해 짜임새가 부족하면, 슬쩍 건드리기만 해도 모든 형태가 제자리를 벗어나 뒤엉켜버릴 것 같은 느낌이 든다. 한마디로 조직적 짜임새가 부족하면 시각적 충만감이 그만큼 저조할 수밖에 없다.

시각적 충만감은 시각 요소들의 관계가 유기적으로 공고해 그 구조가 발휘하는 에너지가 왕성할 때 더욱 상승한

다. 일반적으로 이런 상태를 일체감이라 하는데, 시각적 일체감은 전체를 이루는 시각 요소들의 상호작용이 발휘하는 에너지의 총합이다.

물리학에서 전류나 자석의 주변에는 눈에 보이지 않는 어떤 힘(力)이 작용하는 자기장(磁氣場)이라는 것이 있다.^{그림 5} 자기장이라는 존재는 눈으로 보이는 것이 아니기 때문에 당시의 과학자들은 이것을 증명하기까지 꽤 오랜 시간이 걸렸다. 시각적 힘 역시 자기장처럼 보이지 않는다. 다만 감각적으로 느껴질 뿐이다. 우리가 흔히 사용하는 '형세(形勢)'라는 것이 있다. 여기서 세(勢)는 형이 발휘하는 어떤 힘, 기세, 세력, 형편을 말한다. 형은 보이나 세는 보이지 않는다.

시각적 힘을 논하려면 먼저 인력(引力)과 척력(斥力)에 대한 개념부터 설명할 필요가 있다. 인력은 공간적으로 떨어진 물질끼리 서로를 끌어당기는 힘이고, 척력은 물질들이 서로 반발하며 상대를 밀치는 힘이다.^{그림 6} 이런 힘의 정도는 질량에 비례한다. 그렇게 보면, 디자인에서 시각적 힘이나 시각적 에너지라는 것 또한 각 형태 간의 질량 차이에 따른 인력과 척력의 작용에서 비롯됨을 알 수 있다. 이 힘들이 성(盛)하

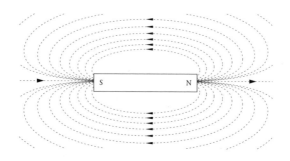

그림 5
눈에 보이지 않는 자연계의 전류나 자석의 자기장

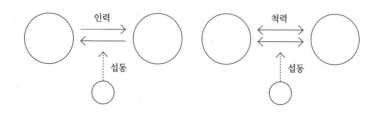

그림 6
인력과 척력의 차이, 그리고 섭동의 작용

면 시각적 에너지는 왕성해지고 쇠(衰)하면 감퇴한다.

　일반적으로 시각적 충만감은 시각 요소들이 서로를 당기려는 힘(인력)과 밀쳐내려는 힘(척력)이 백중(伯仲)할수록 더욱 상승한다. 그러므로 왕성하고 충만한 에너지를 얻으려면, 시각 요소들이 서로를 흡인하려는 힘과 반발하려는 힘이 완벽히 대등한 상태, 즉 시각적 탄성 한계(彈性限界)에까지 이르도록 그것들을 압착시켜야 한다.

　또한 역학계에는 '힘의 작용에 의한 운동이 부차적 힘의 영향으로 교란되는 것'이라는 또 하나의 힘으로서 **섭동(攝動)**이라는 흥미로운 개념이 있다.[그림6] 이것은 고전역학이나 양자역학 그리고 수학이나 천문학 등에서 발견되는데, 섭동은 이미 고정된 운동에 작은 흩어짐을 가하는 것이다. 이것은 태양계에서도 볼 수 있는데, 행성의 궤도가 다른 천체의 힘에 의한 교란 때문에 자신의 정상적 타원 궤도를 벗어나는 현상이다.

자연현상에 존재하는 섭동이 얼마나 복잡하고 난해한지에 대해서는 정확히 설명할 수 없으나, 엄격히 말해 그것은 바람직하지 못한 간섭이자 방해임에 틀림없다. 그러나 디자인

을 연구하는 입장에서 보면, 디자인에 담긴 섭동은 일종의 변화이자 강조이며 어떤 면에서는 오히려 **시각적 흥미를 증폭시키는 요인**으로 이용할 수 있다. 잘 적용된 섭동은 기계적이고 단조로운 디자인에 마치 화룡점정(畵龍點睛)을 찍듯 일순간 시각적 활력을 불러일으킬 수가 있다. 우리가 이해하는 디자인에서의 섭동은 곧 **환기**이자 **조크(joke)**다.

　그러므로 디자이너는 디자인에 담긴 섭동이 간섭이든 증폭이든 간에 디자인에 이리저리 작용하는 부차적 힘, 즉 시각적 교란까지도 면밀히 살필 수 있어야만 성공적인 시각적 충만감을 성취할 수 있다.

통속, 그 가벼움으로

시각 디자인은 고상(高尙)과 통속(通俗)의 **경계**에 있다. 사전에서 통속은 '비전문적이고 대체로 저속하며 일반 대중에게 쉽게 통할 수 있는 일'이라 설명하며 고상은 '몸가짐이나 품위가 깨끗하고 높아 세속되고 비천한 것에 굽히지 아니하는 것'이라 설명한다. 그 정의에 따르자면, 통속과 고상은 극명한 대립 관계이며 시각 디자인은 그 중간 지대에 놓여 있다.

문화에는 다양성이 존재한다. 현대 문화일수록 그러한 경향이 농후하다. 클래식이 있는가 하면 힙합이 있다. 철학적 사유가 있는가 하면 상투적 편견이 있다. 그러면 디자인이 스스로의 품위를 뒤로하고 통속에 기대는 이유는 무엇일까?

포스트모더니즘(Postmodernism) 이후 소위 'B급 문화'라 불리는 오늘날의 세속화 경향은 대중 속으로 급속히 전염되고 있다. 최근 인터넷과 SNS, 웹툰의 확산으로 그 영향은 더욱 강해지고 있다. 1950년대 후반, 팝아트(Pop Art)에 뿌리를 둔 이런 추세는 현대 예술에까지 널리 퍼지고 있다.

문화 예술사를 찬찬히 살피다 보면 '고상한 것은 과연 영원히 고상했었는지, 통속적인 것은 여전히 세속적인 상태로 남는 것인지……. 혹시 통속이란 고상함이 타락한 것이

고 고상함이란 통속이 승화한 것은 아닐지' 하는 의문에 빠지게 된다.

그렇다면 현대의 시각 디자인이 취하고 있는 통속 또는 B급 문화는 과연 나쁘기만 한 것일까? 이렇게 생각해보자. 오늘을 살고 있는 지친 대중에게 더 큰 위안을 주는 것은 고상인가 통속인가? 또 많은 대중이 늘 소통하고 있는 방식은 고상인가 통속인가? 단도직입적으로 오늘날의 고단한 영혼들은 모차르트의 음악을 듣고 위로를 받는가 아니면 대중가요를 듣고 더 큰 위로를 받는가? 차라리 우문이다. 그러니 우리를 위로하며 위안을 베풀고 또 즐겨찾는 세속됨을 과연 나쁘다 말할 수 있을까?

도스토옙스키(Fyodor Mikhailovich Dostoevskii)의 명저 『카라마조프 가의 형제들』에서 큰형 드미트리가 막내 동생 알렉세이에게, 아버지의 연인인 그루셴카와 깊은 사랑에 빠져 그것이 죄악임을 알지만 어쩔 수 없는 정염(情炎)에 사로잡혀 있음을 고백하는 대사에서 그 답을 찾아보자.

2
은현희, 『카라마조프 가의
형제들』, 〈세계일보〉 23면,
2010년 10월 5일

내가 참을 수 없는 건 어떤 사람이, 그것도 고귀한
마음과 드높은 이성을 가진 사람이 마돈나의
이상에서 시작해 소돔의 이상으로 끝을 맺는다는 거야.
도대체 이게 뭐람, **이성에겐 치욕으로 여겨지는 것이
마음에겐 완전한 아름다움이니.**
소돔에도 아름다움이 있을까? 믿을 수 있겠니,
**아주 많은 사람들에게 있어 아름다움이란 바로
소돔에 도사리고 있다는 것을.**[2]

사람들에게 소돔은 욕망의 해방구다. 그래서 시각 디자인은
부득이 **통속에 고상을 숨긴다.** 시각 디자인의 머리는 하늘에
있더라도 발은 땅에 있어야 한다.

꽃이다

모든 꽃은 어느 하나 아름답지 않은 것이 없다.
꽃은 나름대로 세상에 존재해야 할 이유가 있다.
디자인도 그렇다.

꽃은 절정이다. 모든 희생과 열망이 극으로
피어난 결말이다. 아름다운 무엇을 '꽃 같다' 한다.
극찬이다. 고단한 삶의 여정을 딛고 일어선 이에게
"한 송이 꽃을 피우기 위해 봄부터 소쩍새는
그렇게 울었나 보다." 하며 시로 답한다.
의미 있는 어떤 결말은 "고통 속에서
꽃을 피우고……."라며 의미를 부여한다.

디자인도 그렇게 태어나는 불꽃이다.

주관과 객관의 경계

역사적으로 디자인은 미술로부터 분화되었다. 미술이 미적 (美的) 가치를 추구하는 창조 활동이라면, 디자인은 그에 더 해 삶의 편의를 제공하는 창조 활동이다.

디자인은 미술과 어떻게 다른가? 그것은 다음의 디자 인의 3대 분류에서 확인할 수 있다. 첫째, 정보와 지식을 시각적으로 신속·정확하게 전달하는 시각 디자인(visual design), 둘째, 인간의 삶에 편의를 제공하도록 도구나 장 비를 개선·개발하는 제품 디자인(product design), 셋째, 쾌 적하고 유용한 환경이나 공간 또는 시설을 도모하는 환경 디자인(environment design)이 바로 그것이다. 결국 디자인 은 여타 예술과 달리 항상 **사용자를 기저(基底)에 두고 고 민한다.**^{그림 7}

지난 2014년 8월, 한국을 다녀간 프란치스코(Francis, Jorge Mario Bergoglio) 교황은 충남에 있는 한 성당에서 "다 른 이와 공감하는 것이야말로 모든 대화의 출발점이며, 우 리의 대화가 상대방의 마음을 열지 못한다면 그것은 대화가 아닌 독백일 수밖에 없다."라고 경고했다.

시각 디자인은 단지 고지(告知)하는 상태에 그쳐서는 안

된다. 교황이 경고한 것처럼 시각 디자인은 다른 이들에게 공감을 얻고 또 그들의 마음을 열어야 존재 가치가 인정된다. 물론 시각 디자인에는 교통 표지판이나 지도처럼 단지 정확한 사실을 알리는 것만으로도 그 기능을 다하는 매체가 있지만, 대개의 시각 디자인 매체들은 대중을 **설득하는 단계**까지 이르러야 한다. 설득이란 감동을 담보로 하는데, 설득의 단계에 이르도록 하는 감동은 디자이너의 풍부한 통찰력, 직관 그리고 상상력을 통해서만 가능하다.

시각 디자인에서 표현은 혼자 골똘히 생각에 잠긴다고 해결되는 것이 아니다. 시각적 표현은 전달이라는 본연의 목적을 전제로 하기 때문에 대중에게 꼭 들려야 한다. 그러므로 표현은 중얼거리는 독백일 수 없다. 그렇다고 크게 외쳐야만 들리는 것도 아니다. 시각 디자인은 작은 소리조차도 충분히 크게 들리게끔 할 수 있다. 더불어 시각 디자인의 표현은 불특정 다수인 대중이 감복(感服)할 정도의 감동이 느껴지게 할 만한 설득력이 필요하다.

그러기 위해 디자이너는 대중의 설득을 이끌어내기 위해 매 순간 주관과 객관의 경계를 넘나든다. 대중의 폭넓은

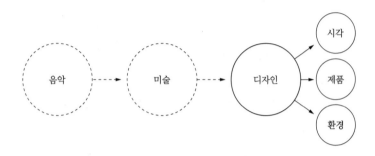

그림 7
디자인의 분화 과정

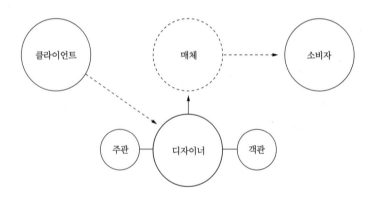

그림 8
디자이너의 역할과 입장

감각(객관)을 꿰뚫기 위해 그들은 외줄을 타는 곡예사처럼 홀로 자신(주관)과 싸운다.^{그림 8} 만일 디자이너가 객관에 치우치면 진부한 결과가 되고, 주관에 치우치면 공감을 얻기 어렵다. 대중과 호흡하는 디자인을 탄생시켜라. 디자인은 독백이 아니다.

시각적 해결

독자들은 '시각적 해결'이라는 주제에 대해 다소 의아해할지도 모른다. 그러나 이 주제는 시각 디자인에서 매우 중요한 논제다. 나는 디자이너들에게 시각적 해결이란 그저 앞에 놓여 보인다고 다 시각적 해결이 아님을 명심하라고 말하고 싶다. 그렇다면 과연 시각적 해결이란 무엇일까?

사전을 보면, 해결이란 '제기된 문제를 해명하거나 얽힌 일을 잘 처리하는 것'이라고 설명한다. 그렇다면 시각적 해결은 마땅히 어떤 문제를 '**시각적으로** 잘 처리하는 것'이다. 이를 일컬어 시각 디자인에서는 종종 문제와 해결(problem & solution 또는 problem & solving)이라고 부른다.

펜타그램(Pentagram)의 초기 멤버이자 프랫인스티튜트(Pratt Institute)대학원에서 강의하며 런던과 뉴욕에서 활동하고 있는 그래픽 디자이너 밥 길(Bob Gill)은 우리나라에도 번역된 『제2언어로서 그래픽 디자인(Graphic Design as a Second Language)』이라는 책에서 "시각 디자인은 무엇인가를 **생각하는 방법**이다. 또한 시각 디자인은 무엇인가를 **해결하는 방법**이다. 만일 당신의 상상이 지루하다면, 당신의 해결책은 지루해질 수밖에 없다(Unless you can begin

with an interesting problem, it is unlikely you will end with an interesting solution)."라고 했다. 그러면서 "문제를 먼저 흥미롭게 만든 후에라야, 디자인에 착수할 수 있다."고 강조했다.

그의 주장에 담긴 행간을 음미해보면, 시각 디자인의 해결이란 어떤 경우라도 먼저 충분히 흥미로운 시각적 해결책이 요구된다는 점이다. 만일 그것이 시각적으로 어떤 흥미나 관심을 끌지 못한다면 그것은 결코 디자인의 입장에서 해결이라 할 수 없다는 것이다. 그는 시각적 문제 해결에서 디자이너의 **적극적인 역할과 존재의 이유**를 강력히 요구하고 있다. 또한 예일대학교(Yale University)와 프랫인스티튜트에서 교수직을 역임한 그래픽 디자이너 폴 랜드(Paul Rand)는 "시각적 해결은 의미 있는 문제에 대한 독특한 반응"이라고 말했다. 그의 입장에 동의한다면, 시각적 해결이란 어떤 내용이나 생각을 단지 이미지로 옮기는 것에 그치는 것이 아니라, '**그림(형상을 갖는 모든 형태나 이미지)이기에 가능한 그 무엇**'이어야 한다. 그렇지 않다면 디자이너가 존재할 이유가 없지 않은가.

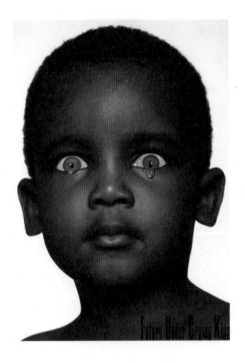

그림 9
도다 마사토시 〈Future Under Crying Kids〉

시각적 해결에 관한 이해를 높이기 위해 몇 가지 참고 작품을 살펴보자.

그림 9는 일본의 그래픽 디자이너인 도다 마사토시(戶田正寿)가 디자인한 포스터 〈Future Under Crying Kids〉이다. 이 작품은 〈Tokyo ADC(Tokyo Art Directors Club)〉전에 출품된 것으로 '오늘날을 사는 우리는 후손을 위해 밝은 미래를 준비해야 한다'는 작가의 의도가 읽힌다. 나는 지금도 이 작품을 처음 대했던 날의 기억이 생생하다. 당시 이 작품을 보자마자 정신이 마비될 정도로 뜨거운 전율이 일었다. 그때 나는 디자이너로서 한계를 느끼며 한참을 감동과 각성이 뒤엉킨 상태로 마치 시간이 멈춘 듯한 느낌을 받았다. 뒤통수를 호되게 얻어맞은 느낌이랄까……. 눈동자가 흘러내린다. 눈물이 아닌 눈동자가 **그냥 그대로** 액체인 양 흐른다……. 표현력이 부족해 자신의 생각을 다 말하지 못하는 어린아이의 심경을 이보다 더 잘 표현해낼 수 있을까? 이제껏 나도 강렬한 비주얼을 많이 보아왔지만, 적나라한 이 이미지야말로 그것이 그림이기 때문에 가능한 시각적 해결의 전형(典型)이었다.

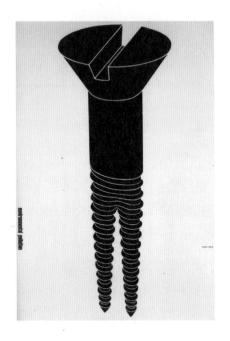

그림 10
후쿠다 시게오 〈Environmental Pollution〉

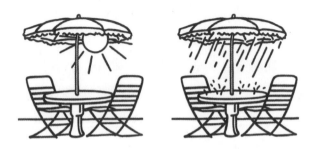

그림 11
후쿠다 시게오의 신문 일러스트레이션

또 하나의 작품 그림 10은 유머와 착시를 이용한 작품을 선보이며 일약 세계적 반열에 오른 일본의 그래픽 디자이너 후쿠다 시게오(福田繁雄)의 작품이다. 그는 시각적 착시나 시각적 유머(그는 이것을 그냥 '재미(遊戲)'라고 이름 붙이길 좋아했다.)를 시도하며 시각 디자인뿐 아니라 다방면에서 자신의 재능을 발휘했다. 이 포스터는 '공해 반대'를 주제로 한 그의 일련의 시리즈 작품 중 하나다. 이 작품에서 보이듯이 현실에서는 결코 **불가능한** 상태를 비주얼로 보여줌으로써 보는 이에게 오히려 역설적 깨달음을 느끼게 한다. 나사못의 몸통에 두 발이 달린 것은 '무엇인가 잘못되지 않았나?' 하는 역설적 물음에 대한 시각적 해결이다.

그림 11 역시 후쿠다 시게오의 작품이다. 그는 어디에서도 전형을 찾아보기 어려운 독창적 접근으로 우리나라 시각 디자인계에도 지대한 영향을 끼친 사람 중 한 명이다. 그는 말하고자 하는 메시지를 항상 해학적으로 풀이하기를 즐긴다. 이 작품은 비교적 그의 초창기 작업에 해당하는데, 당시 그는 검고 굵은 윤곽선만을 사용해 간결한 방식의 그래픽적 표현에 심취해 있던 때다. 비주얼 이미지를 보면, 햇볕이나

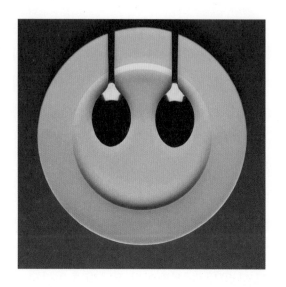

그림 12
작가 미상

비를 가려야 할 파라솔이 오히려 그 안에서 **말도 안 되게** 해가 뜨고 비가 내린다. 자그만한 파라솔 안에서 거대한 해가 뜨고 비바람이 분다. 그런데 보는 이에게는 오히려 그것이 재미있다. 비와 태양에 대한 파라솔의 관련성을 더욱 실감나게 입증한다. 이는 시각적 해결의 잠재력이다.

그림 12는 하나의 접시 위에 놓인 2개의 스푼을 찍은 사진이다. 그런데 왠지 스마일 마크가 생각난다. 2개의 스푼은 양쪽 눈이 되었고, 접시의 둥근 굴곡은 미소 짓는 입처럼 보인다. 이 사진 역시 타입이 없어 작가의 의도를 정확히 알 길은 없으나, 아마도 기근으로 심한 결핍을 느끼는 어린이들에게 자비를 베풀자는 메시지일 것이다.

이 상태만으로도 시각적 해결에는 충분히 성공한 셈이지만, 이에 더해 작가의 놀라운 **주도면밀함**이 발견된다. 이 작품에서의 백미는 무엇보다 작가의 의도적인 빛 투여다. 두 스푼 위쪽에서 반짝이는 하이라이트는 마치 눈의 흰자위처럼 우리를 보며 호소하는 검은 눈동자를 더욱 강조하고, 접시의 안쪽 턱진 부분에 드리워진 긴 그림자는 한껏 웃음 짓는 미소처럼 보인다. "당신의 자비가 있다면 나는 웃을 수 있

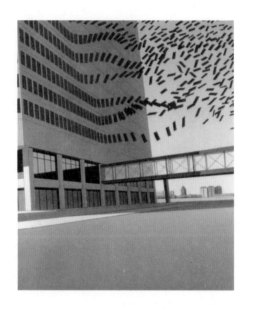

그림 13
작가 미상

어요." 하고 말하듯이⋯⋯. 메시지를 시각적으로 해결하는 디자이너의 능력이 탁월하다.

그림 13은 꽤 오래전에 수집한 작품이라 출처를 찾을 길 없어 작가의 정확한 의도를 알지는 못한다. 다만, 근로자의 근로 환경이나 근로 조건 등을 환기하기 위함이 아닌가 한다. 혹 기업의 파산을 암시하는 것일 수도 있겠고⋯⋯. 어쨌든 건물 벽체에 고정되어 있어야 할 창문들이 허공을 가르며 나는 장면은 그림이기에 가능한 시각적 해결이다. 사실 이런 방법은 본 적이 있다. 달마티안 강아지가 자신으로부터 우수수 떨어져 나가는 얼룩 점을 황망한 눈길로 바라보는 작품이 그렇다. 그러나 왠지 이 작품이 더 신선하게 여겨지는 것은 왜일까.

그림 14는 어느 중년 남성이 아무도 없는 휑한 해변에서 파도 자락을 들추어 무엇인가를 찾고 있는 이미지다. 복장으로 보아 이 남성은 가족과 사회의 일원으로 꽤나 성실하고 바쁜 일상을 살았을 것이다. 또한 들춰진 파도 자락 밑의 모래사장에 놓인 작은 열쇠를 찾고 있는 것으로 보아 어느 날 문득 깨달음이 일어 자신의 인생을 뒤돌아봄을 비유

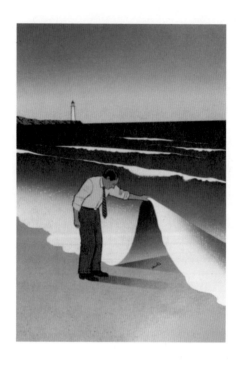

그림 14
작가 미상

한 표현 같다. 비교적 단순하고 간단한 그림이지만 오늘을 살고 있는 모든 이들의 삶에 대한 적막한 회의가 잘 드러난다. 그런데 여기서의 백미는 역시 그림이기에 가능했을 들추어진 파도이다. **파도를 들춘다는 상상.** 나는 이전에 한 번도 해보지 못했다.

몇 개의 참고 작품에서 보는 것처럼 그림이기 때문에 가능한 그 무엇, 즉 시각적 해결은 주로 동화적 상상이나 초현실주의적 환상 또는 시각적 착시 등에 해당한다. 그런데 여기서 동화적이라는 말은 유아적이라는 것이 아니라, 천진한, 순수한 또는 편견에 사로잡히지 않은 사고를 말한다. 일반적으로 이러한 시각적 해결에는 **논리적 비약, 논리적 강제성** 또는 **비현실적 억측**이 강하게 작용한다. 그러므로 보는 이로 하여금 거부감 없는 동참을 유도하려면 시각적 문제에 대한 독특한 해석력을 뒷받침할 필요가 있다. 시각적 해결의 결과는 일상적이거나 상투적이지 않으며, 상상 그 이상이다.

비명이다

비명은 누군가에 들려 그 효력이 발휘될 수도 있지만,
어느 누구에게도 미치지 못해 그만 소멸되는 경우도 있다.
비명이 하늘에 닿을 듯 충분히 날카롭고 예리하면
누군가에게 분명 전달되지만,
그렇지 못하면 아무런 반응도 기대할 수 없다.
다국적 광고대행사인 오길비＆매더(Ogilvy & Mather)의
설립자로 '크리에이티브의 제왕'이라 불리는
데이비드 오길비(David Ogilvy)는 "팔리지 않으면
크리에이티브가 아니다."라고 단언한다.

비명의 효용성처럼 디자인의 효용성도 참으로 그렇다.

정중동·동중정

디자인의 조형 원리는 정중동(靜中動, Stillness encompasses movement: There is movement within stillness)과 동중정(動中靜)의 개념으로 설명할 수 있다. 정중동의 의미는 '고요한 내부에 깃든 움직임. 겉으로는 고요한 듯하나, 속으로는 끊임없이 움직이고 있음'이다. 즉, 정중동은 끊임없는 움직임이 만드는 극한의 고요다. 반면 동중정의 의미는 '겉으로는 강하게 대립하는 듯하나, 속으로는 끊임없이 조화를 추구함'이다. 이 둘은 모두 정(靜)과 동(動) 또는 동과 정의 엄숙한 균형(中)이다.

정중동의 좋은 예는 우리나라의 전통 춤에서 찾아볼 수 있다. 우리 춤은 때론 동작이 멈춘 듯하지만 멈춘 것이 아니라, 속도를 극단적으로 줄인 것일 뿐 춤꾼은 여전히 움직이는 가락에 몸을 싣고 있다. 시공 속에서 움직임(動)과 멈춤(靜)이 공존하며 극도로 억제된 절제의 극치를 이룬다. 정중동이다. 반면 동중정의 대표적 사례는 벌새의 날갯짓을 들 수 있다. 벌새는 조류 중에서 가장 작은 새로 1초에 쉰다섯 번 안팎으로 날갯짓을 한다. 벌새가 꽃에서 꿀을 빨아 먹을 때는 날개를 빠르게 퍼덕여 허공에 정지 상태로 멈춰 있다.

3
유인화 지음, 『춤과 그들』,
동아시아, 2008, 162쪽

마치 헬리콥터나 되는 양 엄청난 속도로 날개를 움직이며 중력과 부력의 균형을 유지한다. 동중정이다.

우리나라 전통 춤의 최고봉, 우봉 이매방(李梅芳)은 "우리 춤을 한마디로 표현하면 **정중동**이야. 여성 같은 요염함과 애절함 그리고 슬픔과 원통이 정이고, 남성처럼 박력 있게 발산되는 것은 동이지." 하며 우리의 춤을 소개한다. "정은 밤이고 여자이며, 동은 낮이며 남자이지. 이 두 가지가 조화롭게 어우러진 게 우리 춤이야. 춤동작 중 오그리는 것은 정이고, 뿌리치거나 펴는 것은 동이야. 그래서 우리 춤은 요염하고 아름다워."[3] 마치 디자인 조형의 본질을 꿰뚫기라도 하듯 우리 춤의 정신을 미학적으로 풀이한다.

　여기에 덧붙여 일본의 유명한 민예학자인 야나기 무네요시(柳宗悅)는 조선의 미학을 언급하며 정중동의 아름다움을 잘 설명해준다. 그는 동아시아 삼국의 미에 대해 "중국은 힘-형태, 일본은 즐거움-색, 조선은 슬픔-선"이라고 말한다. 그러면서 다음과 같이 조선의 예술, 특히 선의 미학을 평가한다.

4
야나기 무네요시 지음,
심우성 옮김, 『조선을
생각한다』, 학고재,
1996, 18-19쪽

아름답고 길게 길게 여운을 남기는 조선의 선은
진실로 끊이지 않고 호소하는 마음 자체다.
그들의 원한도, 그들의 기도도, 그들의 요구도,
그들의 눈물도 그 선을 타고 흐른다.[4]

디자인에서 그것이 패턴이나 타일처럼 획일적 규칙성이
무한정 반복되는 결과가 아니라면, 그 디자인에는 응당
'동'에 해당하는 대립(對立) 내지는 대비(對比)가 존재한다. **대
비**는 어느 경우에나 시각적 긴장을 촉발시켜 디자인에 활력
과 동감(動感)을 고양시킨다. 그렇다고 그 정도가 너무 지나
쳐 디자인에 충돌이 발생하는 것은 결코 바람직하지 않다.
따라서 이때 필요한 것이 바로 조화(調和, harmony)이다. '정'
에 해당하는 **조화**는 요소의 대비를 최대한 유지하면서도 이
들이 서로 충돌하지는 않도록 조정한다.

　이처럼 정중동·동중정의 개념은 조형에서 조화와 대비
의 이치로 풀이가 가능하다. 이때 조화는 '정', 대비는 '동'이
된다. 알고 보면 디자인의 조형 세계는 온통 정중동이자 동
중정이다.

그들만의 언어

'얼짱'이니 '몸짱'이니 하는 줄임말을 들어본 적이 있는가? 아니면 '낫닝겐'이니 '넘사벽' '생파' '볼매'는 어떤가? 요즘 10대들이 즐겨 쓰는 줄임말이다. 낫닝겐은 'not 人間(일본어로 닝겐이 인간이라는 뜻)'의 발음으로, '인간이 아닐 정도로 무엇인가 대단하다'는 뜻이며, 넘사벽은 '넘을 수 없는 사차원의 벽', 생파는 '생일 파티', 볼매는 '볼수록 매력이 있다'의 줄임말이다. 이처럼 어느 조직이나 공동체든 그들만이 사용하는 언어가 있다. 언어일 수도 있지만 몸짓이나 표정일 수도 있다. 한편으로 생각하면 그것은 공동체 내의 연대감을 공고히 쌓아가는 묵계이기도 하다.

한때 '댄싱 위드 더 스타(Dancing with the Star)'라는 TV 프로그램이 대중의 관심을 끈 적이 있다. 춤과는 거리가 먼 사람들이지만, 사회적으로 꽤 명망 있는 인사들이 왈츠를 추고 람보를 추고 탱고도 추며 심사 위원들 앞에서 경합을 펼친다. 심사 위원들은 그들이 추는 춤을 보며 그것이 과연 왈츠로서의 완성도가 높은가 또는 탱고로서는 충분한가 하는 점을 평가 잣대로 삼는다.

심사 위원들이 평가하는 왈츠로서의 춤, 탱고로서의 춤,

즉 **무엇으로서의 그것**을 결정짓는 기준은 무엇일까? 신체를 움직여 춤사위를 만드는 것은 다 마찬가지인데 왜 어떤 것은 왈츠가 되며 또 어떤 것은 탱고가 될까?

젊은이들이 즐기는 힙합 댄스(hiphop dance)나 브레이크 댄스(break dance)도 그렇다. 내가 보기엔 이렇게 저렇게 번잡하기만 한 움직임들이 도통 춤 같아 보이지 않는데, 그들은 그 춤으로 용호상박을 겨루듯 자존심을 걸고 치열한 승부를 벌인다. 배틀이라 하던가 맞짱이라 하던가. 아마 그들의 판단에서는 '그 무엇의 정도'에 따라 그것이 힙합 댄스가 될 수도 있고, 아니면 그저 어설픈 흉내뿐일 수도 있을 것이다. 모르긴 몰라도, 힙합 댄스에도 최소한 열 가지 이상의 기본기가 있을 것이며, 나와 같은 사람의 눈으로는 도저히 분간할 수 없지만 필시 그들만의 무엇이 운용되어 힙합 댄스가 되었을 것이다.

형식과 규범을 중시하는 무예, 체조, 스포츠 등은 물론 표현을 전제로 하는 음악, 무용, 미술, 디자인 역시 저마다의 그것이 있다.

나는 이 글의 논점인 '그들만의 언어'에서 '언어'를 '그

것'이라는 대명사로 대신해왔다. 디자인에서의 그것은 디자인의 어느 특별한 요소, 방식, 규범, 규칙, 체계 등의 운용을 뜻한다. 시각 디자인인들 왜 시각 디자인만의 언어가 없겠는가. 시각 디자인의 세계에는 디자인에서만 통용되는 언어가 있는데, 이를 일컬어 '시각 언어'라 한다. 사실 시각 언어는 특별히 시각 디자인에만 한정된 언어는 아니다. 시각을 통해 정보 전달을 하는 모든 언어체계가 시각 언어이다. 이때의 시각 언어는 조형 예술이나 영화, 사진 등도 해당된다.

여기서 나는 시각 디자인에서만 통용되는 시각 언어가 따로 있음을 분명히 밝히고자 굳이 '그들만의 언어'라는 논점을 사용했다. 물론 정작 무엇인가를 구체적으로 설명하려면 상당한 과정과 분량이 필요하다. 다만 이 장에서는 시각 디자인의 표현을 가능케 하는 **시각적 요소, 방식, 규범이나 규칙, 체계** 등을 시각 디자인에서의 시각 언어라는 정도로 언급하고자 한다. (사실 이 책은 독자들이 시각 언어를 보다 친숙하고 쉽게 이해할 수 있도록 설명하려는 노력의 하나이기 때문에, 독자들은 이 책을 전반적으로 정독하게 되면 여기서 말하는 시각 언어에 대해 더욱 심층적인 이해가 갖추어질 것으로 믿는다. 제1편

중 「좀 거창하게 말하면, 신화를 만드는 일」에서 '시각 언어' 참조)

품격 있는 언어를 구사하려면 많은 단어는 물론 다양한 숙어와 구문 그리고 문법과 문장력 등에 두루 능해야 한다. 마찬가지로 수준 높은 시각 언어의 구사는 시각 디자인의 요소, 원리, 속성, 지각론, 기호학 등에 대한 이해가 선결되어야 한다. 어떤 면에서 시각 디자인을 배운다는 것은 시각 언어를 배워가는 과정이라 해도 과언이 아니다.

만일 디자이너가 우리만의 언어인 '시각 언어'에 대해 체화된 경험이 부족하거나 이론적 뒷받침이 부족하면, 애석하게도 저급하고 비효율적인 결과를 생산할 수밖에 없다.

언어그림 그리고 은유

문학은 소재와 형식에 따라 소설, 희곡, 시, 수필 등 여러 장르로 나뉜다. 이들 중 소설이나 수필, 희곡 등은 스토리가 점점 더 넓게 전개된다. 구술 방법도 복잡하며 복선적이고 흔히 시간의 흐름을 좇는다. 집필 방식도 서술적이고 장황해서 기승전결에 따르는 스토리텔링의 서사적 내러티브 형식이다. 이런 형식은 마치 한 편의 동양화를 보는 듯 관조적이기까지 하다.

이에 비해 시는 시상(詩想)의 핵심이 뚜렷하고, 전개가 명료하며, 은유적이고 상징적이다. 또한 시는 시간과 공간의 물리적 제약을 따르기보다 작가의 감수성과 상상력을 더욱 중시하므로 환상적이고 추상적이다. 게다가 간명하다. 시각 디자인이 추구하고 지향하는 **형식**은 시의 형식과 거의 비슷하다.

시란 작가의 시상이나 정서를 압축하고 이를 운율적 뉘앙스의 언어로 표현해내는 문학의 한 형태인데, 시에는 이외에도 시각적 심상(心象, image)이 그려내는 회화성이 있다. 또한 시에는 리듬과 관련된 음악적 요소와 심상과 관련된 회

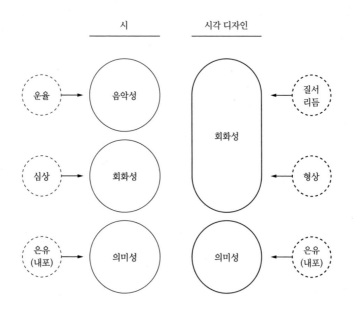

그림 15
시와 시각 디자인의 요소

화적 요소 이외에도 내용이나 정서와 관련된 의미적 요소가 있다. 시는 회화성, 음악성, 의미성으로 구성된 문학적 커뮤니케이션이다. 그런데 시각 디자인 과정에서 다루어지는 회화적 요소와 의미적 요소는 시에서 다루는 세 요소와 크게 다르지 않다.

시의 세 요소 중 음악성과 회화성은 시각 디자인에서는 하나의 회화성으로 간주된다. 이 두 요소는 모두 회화적 성격을 갖는다는 주장인데, 어째서 음악성이 회화적 역할을 할 수 있는 것인지에 대한 이유는 다음과 같다.그림 15

일반적으로 시를 대표하는 두 가지 특징은 운율(韻律, rhyme)과 은유(隱喩, metaphor)인데, 운율은 음악성을 말하고 은유는 의미성을 말한다. 여기서 운율은 시문의 음성적 형식으로 음의 장단·고저 또는 같거나 비슷한 음을 규칙적으로 반복 배열함으로 나타나는 주기적 악센트이다. 따라서 운율은 시문의 유기적 질서와 리듬감을 형성한다. 이처럼 시가 운율을 통해 청각으로 느껴지는 음악적 리듬감을 발생시킨다면, 시각 디자인은 형상을 통해 청각 대신 시각으로 느껴지는 회화적 리듬감을 발생시킨다. 시처럼 시각 디자인에

서도 유기적 질서와 리듬감은 매우 중요한 **외형적 특징**이다.

또 시나 시각 디자인의 의미성에 대한 입장을 설명하려면, 외연(外延, denotation)과 내포(內包, connotation)라는 개념을 소개할 필요가 있다. 사전에 따르면 '외연은 객관적으로 정의한 그대로의 공인된 지시적 의미이고, 내포는 풀이한 것 외에 달리 포함된 함축적 의미로서 연상, 암시, 상징, 다의성 등으로 문맥 속에서만 이해된다'라고 풀이한다. 즉, 외연이란 의도가 **있는 그대로** 제시된 것이고, 내포란 의도가 **다른 무엇**으로 제시된 것이다. 내포는 곧 은유에 해당하는데, 이는 어떤 대상을 다른 사물이나 자연물로 빗대어 드러내는 방법으로, 원개념은 나타내지 않고 보조 개념만 나타내는 방법이다. 시적 표현에 무수히 많은 은유가 존재하듯이, 시각 디자인의 표현에도 헤아릴 수 없이 많은 은유가 사용된다. (제1편 중 「생각의 공식, 그리고 보조개념」 참조)

결론적으로 시적 표현에 무수히 많은 은유가 존재하듯 시각 디자인의 표현에도 수없이 많은 은유가 사용된다.

생각의 공식 그리고 보조 개념

여기에서는 시각 디자인의 **상징**(symbol)에 관해 말하려고
한다. 커뮤니케이션 이론에 외연과 내포라는 개념이 있다. 외
연은 형태가 지시하는 다른 무엇이 아닌 바로 그것이며, 내
포는 형태가 진정으로 뜻하는 다른 무엇으로 함의(含意)나 연
상(聯想)의 영역이다.^{그림 16a} 상징은 외연이 아닌 내포에 해당
한다. 유사한 의미로 원개념(原槪念)과 보조 개념(補助槪念)이
있는데, 원개념은 '진정으로 뜻하는 그것'이고, 보조 개념은
'진정으로 뜻하는 그것을 위해 등장한 다른 무엇'이다.^{그림 16b}

한편 상징의 가장 큰 특성은 은유인데 은유의 도식은 "A
는 B이다."로 설명한다. 그러므로 은유가 성립되려면 그것
(A)을 대신할 다른 무엇(B)이 동원되어야 한다. 개념적으로
'그것(A)'은 원개념이고 '다른 무엇(B)'은 보조 개념이다. 그
결과 시각 디자인의 상징 체계에서 원개념은 전적으로 은폐
되고 전면에는 보조 개념이 등장한다. 따라서 훌륭한 상징일
수록 대개 원개념은 끝까지 암시로 남는다.

참고로 상징과 유사한 방법으로 알레고리(allegory)가 있
다. 알레고리는 '속뜻을 감추고 다른 사물을 내세워 그것으
로 하여금 감추어진 속뜻을 말하게 하는 표현법'이다.^{그림 16c}

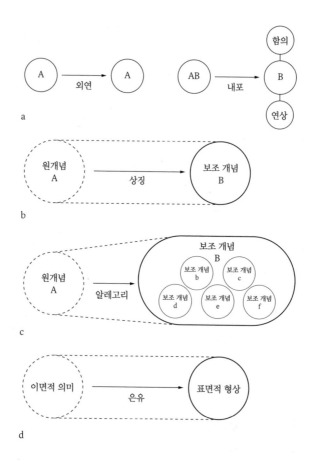

그림 16

시각 디자인의 상징에 관한 종합 개념도

a) 외연과 내포의 차이 b) 상징에서 원개념과 보조 개념

c) 상징과 다른 알레고리의 보조 개념에 대한 차이

d) 이면적 의미가 표면적 형상화되는 개념

5
네이버 국어사전,
krdic.naver.com/detail.
nhn?docid=25200300

이를 보다 정확히 설명하자면, 알레고리는 주로 문학에서 어떤 주제 A를 말하기 위해 다른 주제 B를 사용해 그 유사성을 적절히 암시하면서 A를 나타내는 수사법이다. 이는 은유(또는 상징)와 유사한 방법이다. 은유가 하나의 단어나 문장과 같은 작은 단위에서 구사되는 방법인 반면, 알레고리는 이야기 전체가 하나의 총체적인 은유로 관철되어 있다는 차이가 있다.[5]

이렇듯 시각 디자인은 원개념(**이면적인 의미**)을 감추고 보조개념(**표면적인 형상**)을 동원한다.^{그림 16d} 왜일까? 왜 시각 디자인은 내포를 일삼을까? 그것은 원개념을 시각적 대응물로 대신할 대상이 마땅치 않을 뿐 아니라, 어떤 대상을 지목한다 하더라도 그 대상으로는 그것 이상의 어떤 함의나 연상이 존재하지 않아 원개념이 지니고 있는 이면적 의미를 대신하기엔 역부족이기 때문이다. 따라서 시각적 메시지는 대개 추상적이고 복합적이기 때문에 오히려 에둘러 표현(내포)해야 원개념의 이면적 의미가 더 잘 드러난다. 그러면 이면적 의미를 잘 드러낼 형상으로는 어떤 것이 있을까? 물론 표

면적 형상으로 등장할 수 있는 디자인 재료는 다양하다. 그 것은 사물을 그대로 묘사한 드로잉이나 사진이어도 되고, 사물을 도형화해서 그래픽으로 처리한 형태여도 된다. 그러나 특정 사물로서 물체성이 강한 지시적 상태로만 표현해서는 메시지의 함의나 연상이 작용하기 어렵다. 따라서 시각 디자인에서는 종종 시각적 기호를 사용해 이런 문제를 극복한다.

시각적 기호는 하트, 별, 십자가, 화살표 등과 같이 이미 사회·문화적으로 공동체 간의 합의가 이루어진 이미지이다. 언어를 대신하는 일종의 **의미 창고**로서 그 역할이 탁월하다. 커뮤니케이션의 효용성이라는 측면에서 하나의 기호는 어떤 문장보다 더 많은 의미를 전달할 수 있는 '지적 창고'다. 게다가 기호는 사진이나 드로잉과 달리 보는 이의 주관적 해석을 허용치 않기 때문에 본연의 뜻을 왜곡 없이 전달한다.

시각적 기호의 범위는 아직까지 많은 사람들로부터 확고한 권위를 획득하지 못한 진부하고 상투적인 드로잉이나 클리셰(cliché), 상투적인 문구나 생각, 이미지 따위, 아이콘, 도형, 부호, 문자 등일지라도 무방하다. 시각 디자인에서 기호를 사용하는 것은 **지름길**을 선택하는 것과 같다.

웅변이다

웅얼거리지 마라. 웅얼거리는 독백은 누구에게도
들리지 않는다. 웅변하라! 그렇다고 떠벌리지도 마라.
하염없이 떠벌리는 수다스러움에는 어떤 진정성도
찾을 수 없다. 디자인은 웅변처럼 들려야 한다.

디자인에서 웅변은 호소력과 에너지 그 자체이다.
맹렬한 인상, 터질 듯 힘이 넘치는 동적 존재감,
숨소리마저 들릴 듯한 예민한 감수성…….
웅변은 부질없는 미사여구의 나열을 삼가고,
핵심만을 간략히 요약하고, 콘텐츠의 경중을 신중히
고려하고, 리듬감 속에서 육성이 강약의 대비를
잘 이루고, 듣지 않으려 해도 듣지 않을 수 없는
그 무엇이다. 디자인의 방법은 웅변과 다를 바 없다.
디자인, 내용도 형식도 극단으로 가라!

디자인도 라 로슈푸코(La Rochefoucould)가
이야기한 것처럼 필요한 것은 전부 말하지만,
필요하지 않은 것은 일절 말하지 않는다.

요
건

컴퓨터는 쓸모가 없다.

컴퓨터는 단지 답만을 알려준다.

파블로 피카소(Pablo Picasso, 화가)

All for one, one for all

전체는 개체의 총합이며, 개체는 전체를 이루는 요소이다. 전체와 개체, 이 둘은 불가분의 관계로서 '하나를 위한 모두, 모두를 위한 하나(All for one, one for all)'로 풀이된다. 세계적 문호이자 극작가로 유명한 독일의 괴테(Johann Wolfgang von Goethe)는 예술을 논하는 과정에서, 개체와 전체의 관계에 대해 "개체가 충실해야 전체가 충실해진다."라고 언급한다.

시각 디자인에서 말하는 전체란 '전체를 이루는 모든 개체가 서로 **긴밀한 상관적 관계** 속에서, 각각이 전체의 일부가 되어 스스로의 역할을 다하고 있는 상태'를 말한다.

우리가 어느 연주회에 참석했다고 가정해보자. 공식 행사가 시작되기 전, 각 파트를 맡은 연주자들은 악기의 톤을 고르기 위해 저마다 별난 소리를 내기에 분주하다. 해괴하게 들리는 이 소음을 듣고 있자면, 관객의 입장에서 결코 유쾌한 시간이 아니다. 그러나 모두 튜닝을 마치고 본 연주가 시작되면 연주자들은 지휘자의 손짓을 따라 '다른 파트와 공조(共助, cooperate or work together)하며' 자신의 파트를 더도 덜도 말고 자기가 맡은 만큼만 연주한다. 그러면 비로소 연

주는 조화를 이루며 일체감 속에서 하나의 단일체(單一體)를 형성한다. 각기 다른 소리가 투명하고 절묘하게 겹쳐져 하나(one)라는 전체(oneness)가 된다. 많은 하나가 더 큰 하나를 만드는 것이다. 무릇 그래야 음악이라 하듯 시각 디자인도 그러해야 디자인이라 한다.

담백함이 주는 묵직함

담백한, 그래서 더 고고하고 큰 울림. 디자인에서 공간 또는 여백에 관한 설명이다. 인류학자 에드먼드 카펜터(Edmund Carpenter)는 여백의 중요성에 대해 다음과 같이 언급했다.

> 서양인은 대상물을 인식하지만, 그 사이의 공간은
> 인식하지 않는다. 일본에서는 여백을 지각할 뿐 아니라,
> 중재 역할을 하는 간격(間)으로 이름 붙여
> 각별히 대우한다.[6]

사전적으로 담백(淡白)이란 '욕심이 없고 마음이 깨끗함, 아무 맛이 없이 싱거움, 음식이 느끼하지 않고 산뜻함'으로 풀이되어 있다.

　　이 장에서는 시각 디자인에서 담백함의 의미와 가치를 살펴보고자 한다.

중국 고대 춘추시대의 사상가이며 도가(道家)의 시조인 노자는 『도덕경』14장에서 다음과 같이 말한다.

6
리처드 D. 자키아 지음,
박성환·박승조 옮김,
『시지각과 이미지』,
안그라픽스, 2007, 25쪽

7
최진석 지음, 『노자의
목소리로 듣는 도덕경』,
소나무, 2014, 118-127쪽

보려 해도 보이지 않는 것을 일컬어 이(夷)라 하고,

들으려 해도 들리지 않는 것을 일컬어 희(希)라 하며,

만지려 해보지만 만져지지 않는 것을 일컬어

미(微)라 한다.

이 세 가지는 끝까지 따져볼 수가 없다.

새끼줄처럼 두 가닥으로 꼬여 있어

개념화할 수 없으며,

아무것도 없는 곳으로 돌아간다.

이것을 형상 없는 형상이라 하며,

아무것도 없는 모습이라 한다.

이를 일러 황홀이라 한다.

視之不見 名曰夷, 聽之不聞 名曰希, 搏之不得 名曰微.

此三者 不可致詰, 故混而爲一. 其上不曒 其下不昧

繩繩不可名. 復歸於無物 是謂無狀之狀. 無物之象

是謂恍惚.[7]

알 듯 말 듯 이해가 쉽지는 않으나, 철학적 입장을 취하면 오히려 심오하게 들린다. 노자는 보이지 않는 것, 들리지 않는 것, 만져지지 않는 것에 주목하고, 그것을 일컬어 '황홀'이라 한다. **무형유상(無形有象)**이라 해야 할까.

위에서 말한 노자의 인용문 중, '형상 없는 형상' 그리고 '아무것도 없는 모습'을 이해하기 위해 하나의 예를 더 들어 보자.

같은 책 5장을 보면, 노자는 "말이 많으면 금방 한계에 봉착한다. 중(中)을 지키는 것이 제일이다(多言數窮, 不如守中)."라는 문구로 매사 과함에 대한 경계심을 가르친다. 그가 말한 '과함이 없는 중(中)'이란 곧 우리가 말하고 있는 담백함으로 풀이해도 큰 무리가 없다.

담백함이 주는 묵직함! 이 논제도 그렇게 만들어졌다. 동양철학에서 거론하는 바로 '양 갈래로 꼬인 새끼줄처럼 있고 없음이 병존'하듯, 시각 디자인에서도 있음(형태)과 없음(바탕) 또한 그렇게 병존한다. 있음(有)은 형태이며, 없음(無)은 바탕으로 양 갈래로 꼬인 새끼줄처럼 서로가 함께 존재한다.

그런데 많은 이(특히 초심자)들은 바탕의 존재는 잊고 형태에만 집중하는 경향이 있다. 바탕과 형태는 꼬인 새끼줄과 같다는 원리를 까맣게 잊고 형태만을 주목한다. 좋은 바탕이 아니고서는 좋은 형태가 얻어질 수 없음에도…….

흔히 시각 디자인에서 바탕이라 함은 지면에서 형태들이 점유하고 남은 공간을 지칭할 뿐 아니라 또 하나, 형태들 간에도 우세한 형태를 제외한 그렇지 못한 형태들도 우세한 형태의 바탕으로 지각된다. 이런 현상은 특히 그것이 면(面)일 경우 더더욱 바탕으로 지각된다.

이 장에서 내가 말하려는 것은 무엇이 형태이고 무엇이 바탕으로 식별되는지가 아니다. 하지만 이왕 말이 나왔으니 잠시 이에 대한 흥미로운 주장을 살펴보고 가자. 1921년에 형태 심리학자 에드가 루빈(Edgar Rubin)은 형태와 바탕의 식별 관계에 대해 다음과 같은 일곱 가지의 의미 있는 연구 결과를 발표했다.

1 두 형태가 윤곽선을 공유할 때 모양처럼
 보이는 것은 형태이며, 다른 하나는 바탕이다.

8
찰스 왈쉬레거·신디아부식-
스나이더 지음. 원유홍 옮김,
『디자인의 개념과 원리』,
안그라픽스, 2014, 356쪽

2 앞쪽에 놓인 것처럼 보이는 것은 형태이며,
 뒤쪽에 놓인 것처럼 보이는 것은 바탕이다.

3 형태는 사물처럼 보이지만, 바탕은 그렇지 못하다.

4 형태는 색이 더욱 우세해 보이지만,
 바탕은 그렇지 못하다.

5 형태는 가깝게 느껴지지만, 바탕은 멀게 느껴진다.

6 형태는 지배적이고 쉽게 기억되지만,
 바탕은 그렇지 못하다.

7 형태와 바탕이 공유하는 선을 윤곽선이라 하며,
 이 윤곽선은 형태를 드러낸다.[8]

이 장에서 말하는 '담백함이 주는 묵직함'이라는 주제는 소
위 '여백의 미' 또는 '비움의 미학'을 강조한다. 바탕이 그저
텅 비어서 담백하든 아니면 형태의 속성들이 일사분란함으
로써 담백하든, 그것에는 비움의 미학이 있다. 내가 결론 삼
아 이야기하고 싶은 것은 이렇다. 바탕은 형태에 대한 여운
(餘韻)이며 음미다. 형태로 가득 찬 무거움보다, 텅 비어서 담
백한 무게는 오히려 더 무겁다.

화이부동·수미일관

창의적인 구성을 시도하기 위해 시각 디자이너가 명심해야
할 사항으로 조형 요소의 대비와 조화, 일관성, 그리고 단조
로움에 대한 경계 등이 있다. 이에 대해서 간략히 설명하고
자 한다.

　바둑판이나 체스판을 보고 혹시라도 미학적 감상에 빠
져든 사람은 없을 것이다. 그러기엔 그것이 너무 따분하고
단조롭다. 또 음정이나 박자마저 똑같은 기계음이 끊이지 않
고 들린다면 누군들 질리지 않을 사람이 없다. 획일성은 특
히 디자이너이기 때문에 더 빠지기 쉬운 함정이다.

　세계 4대 성인 중 한 사람인 공자(公子)는 군자(君子)에
대해 이르기를 "군자는 화이부동(和而不同)이요, 소인은 동
이불화(同而不和)다. 군자는 남을 따라 하지 않고 자신만의
개성을 지니되 열린 태도로 남들과 화합하고, 소인은 열심
히 남을 닮으려 애쓰지만 오히려 남과 화합하지를 못한다."
라고 했다. '화이부동'은 **같지 않아서 조화롭다**는 의미이고,
'동이불화'는 **같아서 조화가 있을 수 없다**로 풀이된다. 그러
므로 조화로움이 성립되려면 서로가 다를 때(대립될 때)라야
가능하다. 공자가 남긴 이 이치는 시각 디자인의 조형 세계

에서도 변함없이 적용된다. 왜냐면 시각 디자인에서 다루는 대비란 곧 조화의 또 다른 입장이기 때문이다. 이에 대해 이미 반세기 전인 1956년, 일찍이 IBM의 아이덴티티 디자인 시스템을 완성한 폴 랜드의 주장을 들어보자.

> 예술가는 대립적 요소들을 융합시키는 사람이며
> 그 정도의 차이가 미적 가치를 결정한다.
> 즉, 대립적 관계가 해소될 때 예술품이 탄생한다.
> 따라서 예술품은 대립 요소 간의 통일인데…….

폴 랜드 역시 화이부동을 말하고 있다. 그러니 화이부동의 취지에 따라 대립적 조형 요소를 조화롭게 조정하는 일이야 말로 시각 디자인의 중점 과제이다.

또 중국에 '수미일관(首尾一貫)'이라는 사자성어가 있다. 이 말은 '머리에서 꼬리까지를 한 번에 꿰뚫음'이라는 뜻이다. 비슷한 의미로 '하나의 이치로써 모든 일을 꿰뚫음'이라는 '일이관지(一以貫之)'라는 사자성어도 있다. 본래 인생에서 애초에 품은 뜻을 끝까지 포기하지 않고 지켜나가는 일이

얼마나 어렵고 힘든 것인가를 일깨워 주는 이 교훈은 시각 디자인의 조형 세계에도 시사하는 바가 크다. 시각 디자인은 어느 디자인에 관여하는 특정한 속성이나 형식들이 그 디자인의 최초에서 끝까지 수미일관 내지는 일이관지해서 시종일관 하나의 체계를 유지하는 것이 바람직하다.

여기서 디자이너의 자세에 대한 깨우침을 주는 과유불급(過猶不及)이라는 고사성어도 살펴볼 만하다. 『논어』에 나온 '지나침은 미치지 못함과 다름없다'라는 뜻으로, 중용(中庸)의 중요성을 일깨우는 금언이다. 우리는 종종 디자인 작업에 열중해 있다 보면, 스스로 인식하든 인식하지 못하든 간에 과다함(그것이 색, 형태, 공간 또는 그 무엇이든)에 대한 유혹을 뿌리치지 못해 결국은 그것을 넘고야 마는 우를 범한다.

공자의 과유불급 역시 우리가 흔히 범하는 우(愚)에 대한 '지나침은 부족함만 못 하다'라는 강력한 경고다. 디자인에서 넘침은 디자이너가 늘 경계해야 할 덕목이다. 지나치지 마라. **차라리 부족한 채로 마쳐라.**

차가운 빨강·뜨거운 파랑

유학 시절의 일화를 하나 소개하고자 한다. 당시 나는 대학원에서 학업을 마치고 뉴욕 맨해튼(Manhattan)의 중심가에 있는 '데스키 어소시에이션(Deskey Association)'이라는 회사에서 초급 디자이너로 근무하고 있었다. 어느 날, 부사장이 내가 막 끝낸 시안을 들고 황급히 찾아와 "이 색을 뜨거운 파랑으로 바꾸라."고 지시하는 게 아닌가. 순간 나는 잠시 혼란스러웠다. '엥? **뜨거운 파랑**? 내가 잘못 들은 건가? 아니 세상에 뜨거운 파랑도 있나? 그렇다면 차가운 빨강도 있을 텐데……. 어쩐다……?' 머리를 한 대 얻어맞은 듯한 기분이었다. 나는 그 상황을 해결하려고 생각에 잠겼다. 장고 끝에 그때까지 색에 대한 내 지식에 문제가 있었음을 깨달았다. 그야말로 책을 통해서만 얻었던 박제된 지식이 문제였다. 화도 났지만 부끄러운 마음이 앞섰다.

당시 내가 익히 알고 있던 색 이론은 스펙트럼으로 7색상을 분리한 아이작 뉴턴(Isaac Newton, 물리학자·천문학자·수학자), 뉴턴의 색 이론을 반박했던 괴테, 색입체와 색표기체계를 개발한 먼셀(Albert Henry Munsell, 화가·색채연구가), 기존의 색상환에 검은색과 흰색을 포함해 완전한 표색계를

9
찰스 왈쉬레거·신디아부식-
스나이더 지음, 원유홍 옮김,
『디자인의 개념과 원리』,
안그라픽스, 2014,
245-257쪽(요약)

개발한 오스트발트(Friedrich Wilhelm Ostwald, 물리학자·화학자), 바우하우스 교수로서 1차 색상 및 2차 색상으로 구성된 12색상환을 개발한 이텐(Johannes Itten, 화가·조각가·조형교육가) 등 실로 쟁쟁한 색 이론가에게 배운 지식들이어서 색이론에 대해서는 나름 자신이 있었다.[9]

색 이론의 대가들은 대부분 예술과는 관련이 없는 사람들이다. 당시 우리나라 대학에서는 색채학이라는 교과목을 개설해놓고 담당 교수는 그 훌륭한 화학 이론들을 열정적으로 가르쳤고 수강생은 그것을 달달 외워 필기 고사를 보았으니, 그들이 정작 비예술가라는 진실 아닌 진실에는 전혀 의심이 없었다. 그러니 '뜨거운 파랑' 사건은 내가 무지해서라기보다는 당시 우리나라 대학교육의 고질적 병폐가 낳은 결과였다. 그러니 어찌 억울하지 않았겠는가.

그러고 보니 나는 미국에서 대학원 수업을 들으며 먼셀의 '먼'자도 들어보질 못했다. 두 학기로 나뉘어 개설된 교과목 'Color'를 모두 수강했는데 그 강좌에서는 어느 학자의 이름이나 이론이 언급된 적도 없다. 디자인이 공학이나 과학은 아니므로 색에 대한 지식은 디자이너의 사적 경험을 통해

감각으로 체험되어야 한다는 사실을 너무 늦은 나이에 알게 되었다. 작은 일화이지만 충격이었고 큰 교훈이었다.

디자인에서 색(색상·명도·채도)은 절대 가치가 아니라 **상대 가치**다. 색뿐 아니라 디자인을 형성하는 모든 것은 상대적 가치로 존재한다. 디자인에 절대 가치란 없다. 맑은 빨강도 그보다 더 맑은 빨강과 비교하면 탁한 빨강이 되고 만다. 또 파랑도 차가운 색으로 알고 있지만 그보다 더 맑고 찬 느낌의 파랑과 비교하면 그것은 뜨거운 파랑이다.

요즈음 부쩍 학생들에게서 듣는 말이 있다. "어? 모니터에서는 이 색이 아니었는데?" "어? 출력이 왜 이래?" 과거에 비해 오늘날 디자이너들의 작업 여건은 비약적으로 나아졌다. 누구나 모니터만 켜면 무려 수백만에 해당하는 밀리언 컬러를 공급받는다. 그러나 오히려 디자이너가 색을 선별하는 여건은 열악해지고 말았다. 모순이다. 왜냐하면 색상 도큐먼트 안에 담긴 눈곱만 한 수백만 가지 색은 비슷해도 너무 비슷해 육안으로는 도저히 식별하기가 어렵기 때문이다. 그러니 수백만 가지 색이 제공될지언정 무슨 소용이 있겠는가. 특히 색감이 미약한 밝은 계열의 색이나 어두운 계열의

색은 전혀 구분할 수 없다. 게다가 컴퓨터가 광학적인 상태로 제공하는 RGB 기반의 색들은 디지털 영상이나 애니메이션이 아니라면, 현상 세계에서의 색 재현 장치인 프린터기로 인쇄하는 출력물과는 잘 맞지 않는다. '그 정도쯤의 색'이라고 짐작할 뿐……. 광학 기반의 빛이 재현하는 RGB 색은 색료(色料, 안료·염료·도료 등)를 기반으로 인쇄 잉크가 재현해내는 CMYK 색들과 근본부터 다르다. 그러니 학생들이 그런 불평을 할 만도 하다. **빛이 유토피아라면 색료는 현실이니까.**

그러므로 모니터가 제공하는 가상 색은 뜨거운 파랑, 차가운 파랑을 결정하는 예민한 상황에 이르러서는 거의 무용지물이다. 색에 대한 감각은 오랜 체험을 통해서만 얻어지는 터득이며, 색을 결정하는 최종 단계에서는 반드시 컬러 가이드를 참고해야 한다.

대응부로서의 그것

흔히 장단·고저, 남녀·노소와 같이 대립된 개념이 한 쌍으로 이루어진 단어들이 있다. 디자인에서 주목하는 쌍의 개념은 대개 서로 짝일 뿐 아니라 서로에게 대응부(對應部)로서의 역할을 하는 것이다.

참고로 동양인과 서양인의 인식 방법은 매우 다르다. 서양인은 개체마다의 상태를 중시하고, 동양인은 개체의 관계성을 중시한다. 서양은 화자 중심이지만, 동양은 청자 중심이다. 예를 들어, 글의 문장 구조만 보아도 서양은 주어 바로 뒤에 동사가 등장해 주어의 상태를 파악하게 하지만, 동양은 화자인 주어가 생략되더라도 문장이 성립되며 동사는 문장의 끝에 놓는다. 동양의 인식 방법은 **타자와의 관계**를 더 중시한다.

이 장의 주제인 '대응부'는 디자인 요소로서 서로 간의 관계성을 논하는 것이다. 이 개념은 동양인인 우리가 서양인보다 더 심층적인 이해를 갖출 수 있을 것이며, 그런 연유로 동양철학을 근거로 내용을 전개하는 것에 큰 무리가 없을 것으로 판단한다.

10
최진석 지음, 『노자의
목소리로 듣는 도덕경』,
소나무, 2014, 35쪽

다음은 노자의 『도덕경』 2장에 기록된 것으로, 대응부로서
서로의 대척점에 서 있는 그 관계의 참된 의미를 설명하고
있다. 잠시 글의 의미를 살피며 읽어보도록 한다.

> 있음과 없음은 서로를 생겨나게 하고,
> 어려움과 쉬움은 서로를 성립시켜주며,
> 길고 짧음은 서로의 모양을 만들며,
> 높음과 낮음은 서로를 분명하게 하고,
> 높은 소리와 낮은 소리는 서로를 조화시켜주며,
> 앞과 뒤는 서로를 따르니,
> 이것이 세상의 **항상 그런 모습**이다.

> 有無相生, 難易相成, 長短相形,
> 高下相傾, 音聲相和, 前後相隨, 恒也.[10]

노자의 말처럼 대응부는 서로를 부정하는 것이 아니라, 오히
려 서로를 생겨나게 하고, 성립시키고, 모양을 만들고, 분명
하게 하고, 조화시키고, 따르게 하는 관계다.

대응부 또는 카운터파트(counterpart)란 어떤 장소나 상황에서 특정한 사람 또는 사물에 대해 '동등한 지위나 기능을 갖는 관계'를 말한다. 이와 비슷한 의미로 대구(對句, rhyming couplet)라는 용어도 있다.

일반적으로 대구나 대응은 서로 '닮거나' '비슷한' 짝을 말한다. 비슷하다는 것은 서로의 모양이나 성질에서 공유되는 점이 많다는 말이다. 그런데 디자인에서 다루어지는 대응부의 개념은 '비슷함'과 더불어 '완전히 다른'이라는 **또 하나의 입장**이 있다. 어떤 면에서 디자인은 오히려 후자의 개념에 더 주목한다. "비슷하기는 한데 완전히 다르다?" 무슨 말인지 헷갈리기도 하고 이율배반적이다.

이에 대한 이해를 보충하기 위해 주역의 원리를 총괄하고 괘들이 나타내는 상징성에 대해 설명하는『주역』「설괘전(說卦傳)」의 3장을 보면 다음과 같은 언급이 있다.

산과 못은 기운이 서로 통하고,

우뢰와 바람은 서로 부딪쳐 조화를 이루며,

물과 불은 서로 싸우지 아니하며,

이런 상호작용과 특성으로

팔괘가 서로 섞인다.

山澤通氣, 雷風相薄, 水火不相射, 八卦相錯.

이렇듯 산과 못은 서로의 성질이 반대지만, 서로의 역량이 대등하고, 서로가 서로를 필요로 하고, 나아가 서로의 기운을 원활히 소통하는 대응부다.

또 물과 불이 서로를 공격하지 않듯, 자연계에 존재하는 카운터파트는 다양한 양상으로 조화를 이루며 태극처럼 더 높은 차원에서 하나가 되어 충만한 기운으로 변화와 조화를 거듭한다.

대응이란 무엇인가에 대해 더 알아보자. 대응은 하늘땅, 밤낮, 남녀, 좌우, 상하, 전후 등과 같이 '~과(와) ~'라는 대응적 관계의 것이 '서로 마주하며 응수'하는 개념이다. 그러므

로 대응적 관계는 상대로 인해서만 제 존재가 드러날 수 있는 **타자와의 상보적 관계**이다. 이런 관계는 상호의존적이기 때문에 서로가 서로를 부정할 수 없다. 상대에 대한 부정은 곧 자신에 대한 부정이기 때문이다.

그렇다면 디자인에서 말하는 대응이란 어떻게 얻어질 수 있을까? 그것은 생각보다 어렵지 않다. 큼/작음, 굵음/가늚, 수평/수직, 밝음/어두움, 깊/짧음, 넓음/좁음, 둥긂/모남, 멂/가까움 등의 대응적 형질이 상보적 관계로 운용되어 얻어진다. 디자인에서는 이를 종종 '결핍과 보상(자연계에 속해 살고 있는 인간의 지각 세계는 우리의 신체가 자연이라는 환경에 발을 딛고 있음으로, 마치 달이 차고 기울거나 파도가 오고 가는 것처럼 우리의 신체도 평균대에서 평형을 유지하기 위해 양팔을 좌우로 휘젓게 되는 것처럼, 우리의 지각 영역도 무의식적으로 어떤 결핍이 감지되면 그만큼을 반대의 것으로 보상받으려 한다는 이론)'이라는 개념으로도 설명하는데, 핵심 의미는 '이것은 또 다른 저것을 요구한다'는 것이다.

즉, 디자인에서의 대응은 산·못이나 물·불처럼 서로 대

척점에 있는 형질이 **대등한** 지위를 갖고 함께 등장해 서로를 더욱 강화시키며 더 큰 조화를 이루는 관계다.

결론적으로 대응부는 저것이 있음으로써 내가 더 빛나고, 또 내가 있음으로써 저것이 더 빛나는 불가분의 관계다. 따라서 시각적 허용 범위에서라면, 대응부의 시각적 형질이 서로 더 먼 대척점에 있을수록 그 성과는 더 크다.

나는 자꾸 지운다

대학에 부임한 뒤, 나름 포부와 사명을 가지고 학생들을 **열성적**으로 지도하던 시절이 있었다. 물론 지금은 그렇지 않다는 뜻은 아니다. 이 말의 속내는 미처 스스로의 미숙함은 깨닫지 못한 채 오로지 학생들이 생산하는 성과에만 집중했다는 어리석음의 다른 표현이다.

그즈음 나의 선배이며, 한때 모 광고대행사에서 사수 역할을 했던 어느 국립 대학의 선배 교수가 나를 찾아왔다. 만난 지 얼마 되지 않아 선배 교수는 "그래, 원 교수는 요즘 뭘 가르쳐?" 하고 나에게 물었다.

나는 오랜만에 만난 선배에게 뭐라도 으스대고 싶은 마음에 학생들에게 무엇을 어떻게 가르치는지에 대해 자랑 아닌 자랑을 장황하게 늘어놓았다.

그리고 내 자랑만 하기가 뭐해 "선배님은 요즘 뭘 가르치세요?" 했다. 그러자 선배는 아무렇지도 않게 "응, 난 학생들에게 자꾸 **지우는 걸** 가르쳐."라고 대답하는 게 아닌가. 이건 무슨 엉뚱한 소리? 자꾸 뭘 지운다고? 대학에서 그런 것도 가르치나? 학생들이란 자고로 실력이 부족하니 자꾸만 뭘 덧붙여도 시원치 않을 판에 자꾸 뭘 지운다고? 충격이

었다. 선배가 떠난 뒤 나는 골똘히 생각에 잠겼고 그가 남긴 말로부터 큰 깨달음을 얻는 데는 그리 오래 걸리지 않았다.

그는 나에게 한 수 높은 수준의 가르침을 깨우쳐주었다. 사실 나도 일찍이 모르던 바는 아니었지만, 직업에서 오는 중압감을 이기지 못해 나 또한 학생들과 더불어 '보태기'에 열중하고 있었다. 부끄러웠다.

유명한 소설 『어린 왕자』의 작가 생텍쥐페리는 "완벽함이란 더 이상 무엇을 더할 수 없을 때가 아니라, 더 이상 무엇을 뺄 수 없을 때이다."라고 말한다.

미국의 유명한 편집 디자이너인 알렉세이 브로도비치(Alexey Brodovitch)도 "적게 보여줄수록 더 나아 보인다(The less shown the better)."라고 주장한다. 한마디로 디자인이란 **무의미한 요소가 배제된 정수여야** 한다. 모름지기 단순성이야말로 디자인의 지향점이다.

태생적으로 형태 간의 공고한 관계(질서, 규칙, 대칭, 유기성 등)를 추구하는 디자인에서, 소위 노이즈는 형태에만 존재하는 것이 아니라 그 형태가 점유하고 남은 공간, 즉 배경에도 존재한다.

어떤 면에서 노이즈는 형태로 드러난 '형태 노이즈'보다 오히려 그 형태를 갖추기 위해 존재하는 **속성 노이즈**를 더욱 주목해야 한다. 속성 노이즈란 형태에 부여된 여타의 통일된 속성들에 배치되거나 충돌하는 또는 불협화음 같은 잡음이라 생각하면 된다.

노이즈는 색에도 존재한다. 서로 상관적 조화를 이루지 못하는 관계의 색은 잡음이고 노이즈다. 정리하자면, 디자인 조형에서 노이즈는 형태에도 존재하며, 공간에도 존재하며, 형태 간의 배열이나 배치와 같은 관계성에서도 발생하며, 색에도 존재한다.

어느 경우에든 찌꺼기나 불순물과 다름없는 노이즈는 결코 필요하지 않다. 그렇게 본다면 디자인에서는 자꾸 '보태기'보다는 더 이상 무엇을 뺄 수 없을 때까지 형태와 바탕 그리고 속성에 존재하는 노이즈의 '지우기'가 꼭 필요하다.

그렇다. 지울수록 본질은 더 선명하게 드러난다.

"참 웅변이란 필요한 것은 전부 말하지만, 필요하지 않은 것은 일절 말하지 않는 것"이라는 라 로슈푸코의 일성은 음미할 만하다. 형이 과할수록 내용은 모호해짐으로, 디자

인 표현에서 사족과 군더더기는 없애고 닦아내고 또 지워내야 한다. 필요치 않은 일체를 제거해야 정작 필요한 것이 더욱 빛난다.

외마디다

외마디는 한 음절의 외침이다. 이것은 비명과
흡사하지만 조금은 다르다. 화급하거나 두려움을
느낄 때 자신도 모르게 절로 새어 나오는 동물 같은
'소리(sound)'가 비명이라면, 외마디는 불특정 다수를
향해 날카롭게 지르는 한 음절의 '육성(voice)'이다.

외마디는 자신을 알리는 적극적인 표현이다.
디자인은 항상 그렇게 날카로운 한 음절로 등장한다.

"적을수록 많다(Less is more)."

미스 반 데어 로에(Ludwig Mies van der Rohe)가
유리와 철제로만 된 자신의 단순한 직선형의
건축물에 대해 밝힌 말이다.

적을수록 많다? 선뜻 이해가 안 가지만, 행간을
짚어보면 의미심장하다. '극소(極小)가 극대(極大)보다
클 수도 있다'는 수학의 함수처럼 그것이 함유하는
의미가 서로 통한다. 미스 반 데어 로에의 말을 빌리자면
디자인의 본질은 외마디를 그대로 닮았다.

디자인 메시지의 표현은 늘 외마디처럼
짧고 간명하다. 경적처럼 높고 날카롭다.
시각디자인은 귀청을 때리는 외마디다.

시각 디자인은 마술과 통한다

마술은 언제 보아도 신기하다. 한번 시작된 마술에는 눈을 뗄 수가 없다. 또 마술의 끝판은 늘 놀랍고 의외다. 시각 디자인의 **성과**가 그렇다.

마술에서는 못 하는 것이 없다. 모자 속에서 꽃이나 비둘기, 지팡이도 나온다. 어떤 마술에서는 형형색색의 긴 리본이 한없이 풀려나온다. 때로는 아름다운 미녀의 몸통이 잘렸다 붙었다를 반복한다. 그뿐 아니라, 그것이 무엇이든 그리고 그것이 얼마나 크든 작든 순식간에 사라졌다 눈 깜박할 새 다시 나타난다. 아무리 눈을 부라리고 집중력을 발휘해도 번번이 탄복할 수밖에 없다. 시각 디자인의 **비주얼 처리**가 꼭 그렇다.

마술은 주로 무대나 방송 등 큰 규모의 상태에서 실연(實演)된다. 또 마술은 시간과 장소를 바꾸어 또 다른 관객들에게 반복적으로 소개된다. 시각 디자인의 **환경과 대상**이 그렇다.

마술사는 하나의 기술을 숙달하기 위해 고독하고 혹독한 연습을 수없이 반복한다. 의심을 품고 무대를 주시하는 관객들의 눈길이 끝내 경탄으로 바뀔 수 있도록 남모르는

시간과 장소에서 부단히 자신과 분투한다. 1919년, 독일 데사우(Dessau)에 디자인 종합 학교인 바우하우스(Bauhaus)를 설립하고 전 세계적으로 바우하우스 운동을 이끈 건축가 발터 그로피우스(Walter Gropius)는 기술과 예술의 관계에 대해 "기술은 예술을 필요로 하지 않지만, 예술은 기술을 필요로 한다."라고 주장한 이유가 왜이겠는가? 디자이너로서의 **훈련 과정**과 일상이 마치 그렇다.

시각 디자인은 마술처럼 대중을 사로잡고, 그들의 흥미를 초집중시키고, 그들이 상상하는 그 이상을 뛰어넘는 시각적 지혜로 대중을 압도한다. 디자이너는 현상계에서는 구체적 형상으로 존재하지 않는 개념이나 관념조차 마치 마술사가 모자 속에서 비둘기도 꺼내고 지팡이도 꺼내듯 그 무엇인가 우리가 직접 눈으로 확인할 수 있는 구체적 형상(그것이 추상적이든 구상적이든 가시적 현실에 존재하는 것)을 선보인다. 시각 디자인은 마술처럼 설령 그것에 **비합리적**이며 **심리적 강제성**이 담길지라도(제1편 중「시각적 해결」참조), 오로지 자신만의 창조적 세계를 탐구한다. 그래서 디자이너는 마술사의 **역할**을 꼭 닮았으며, 시각 디자인은 마술의 세계와 통한다.

비방·비책

시각 디자인에 비방이나 비책은 있을 수 없다. 이 논점은 독자들의 환심을 사기 위해 다소 과장된 작명이다. 그럼에도 이와 같은 제목의 논점을 제시하는 까닭은 만일 당신이 지금보다 더 우수한 결과물을 생산하기 원한다면 시각 디자인의 비방·비책이라 불릴 만한 중요한 거점을 다시 한 번 확인할 필요가 있다는 점을 강조하기 위해서다.

형태는 내용을 따르라 디자인이란 과연 무엇인가에 대해 여러 사람이 소신을 밝힌 명제 중에는 "형태는 기능을 따른다(Form follows function)."라는 경구가 가장 유명하다. 현대 기능주의의 정신을 잘 대변하는 짧막한 이 문장은 미국의 건축가 루이스 설리번(Louis Henry Sullivan)이 한 말이다. 그는 디자인의 최우선적인 조건은 기능이며 따라서 모든 형태는 기능을 충족시키기 위한 모습이어야 한다고 주장한다. 건축가로서 루이스 설리반의 주장이 '기능'에 방점을 두고 있는 데 비해 디자이너로서의 입장을 밝힌 주장도 있다. 미국의 유명한 북 디자이너인 칩 키드(Chip Kidd)는 "디자인은 내용에 형태를 부여하는 것이다(Design is embodied in the

contents).”라는 주장을 펼쳤다. 거시적 관점에서 보면 그의 말도 설리반의 의견과 별 차이는 없으나 시각 디자이너답게 ‘내용’에 방점을 둔다. 시각 디자이너인 우리에겐 차라리 이 말이 더 설득력 있게 들린다. 어쨌든 이들의 주장은 ‘형태란 반드시 내용이 말하고자 하는 바를 반영해야 할 뿐, 디자이너 자신의 **특정 취향**이나 어떤 **유행을 좇는 것**은 결단코 경계해야 한다’는 경고다.

보는 즉시, 알게 하라 우리가 디자인으로 먼저 말을 건네야 하는 대중 또는 소비자들은 사실 매우 바쁘고 불친절하다. 그들은 자신이 흥미를 갖고 있지 않은 일체의 것들에는 전혀 관심이 없다. 그들은 이미 관심을 갖고 있는 것만으로도 너무 벅차다. 만일 관심거리가 새롭게 나타난다 할지라도 극히 짧은 시간 동안에만 관심을 보일 뿐이다. 그러니 이런 소비자를 상대로 무엇인가를 어필하려면 불분명하거나 모호한 표현은 금물이다. 또한 애매한 표현은 보는 이를 오도가도 못 하게 한다. 그러니 의도를 명확히 하라. 너무 세세한 차이에 불과한 것이라면 ‘실수가 아닐까?’ 하는 오해를 낳지

않기 위해 과감히 생략하라. 누구든 당신의 디자인을 보자마자 알 수 있도록 메시지의 핵심을 강력히 표현하라. **대중이란 자고로 늘 바쁘고 불친절하지 않은가.**

줄여라　시각 디자인은 장황한 소설이 아니다. 그러니 모든 것을 일일이 설명해야 한다는 강박관념으로부터 벗어나라. 또한 그것의 전후 사정에 따른 모든 정황을 차례차례 순차적으로 나열하지도 마라. 마치 **짚단을 쌓듯** 차곡차곡 쌓지도 마라. 이런 결과는 막대그래프와 다를 바 없어 보는 이를 지치고 따분하게 한다. (제1편 중 「언어그림 그리고 은유」 참조)

감추어라　그 모두를 다 내보이지 마라. 너무 노골적인 것은 더 이상의 매력도 더 이상 음미해야 할 여운도 없지 않은가. 오히려 무엇을 감춘다면, 보는 이의 상상력은 감춘 그것을 찾으려 디자인 속으로 참여한다. 시각 디자인 표현에서 은폐는 사람들의 지적 욕구를 은연중에 자극한다. 핵심 단서만을 남겨라! 시각 디자인은 암시적이니, **드러내면서 감추는 양면성**이 있음을 이해하고 보는 이와 숨바꼭질하라. (제2편

중 「시각 디자인은 마술과 통한다」 참조)

정보는 감동 뒤에 숨겨라　디자인은 그것이 아무리 아름답고 훌륭할지라도 대중을 유인하지 못한다면 아무짝에도 쓸모없는 무용지물이다. 그러니 그것에 담긴 내용이 옳든 그르든 **일단 환심을 사야** 한다. 내용은 그다음의 문제다. 환심은 말할 것도 없이 시각적으로 드러난 것으로부터 전해지는 정서적 감동에서 비롯한다. 감동은 지적 작용이기 이전에 정서적 작용이다. 사람들은 뇌에 앞서 먼저 가슴으로 반응한다. 그러니 커뮤니케이션 디자인에서 지적 설득에 앞서 정서적 감동이 선결되어야 함은 **부동의 조건**이다.

　그렇다고 디자인이 담아내야 할 지적 정보가 중요치 않다는 것은 결코 아니다. 오히려 지적 정보는 그런 형상이 태어나게끔 한 원천이자 본질이다. 다만 사람들이 지적 정보를 입수하기에 앞서, 시각적 감동이 전제되어야만 그다음 단계인 지적 정보 파악 과정으로 옮겨가기 때문이다. 그러니 이 둘은 마치 동전의 양면 같아 어느 하나라도 무시할 수 없다. 만일 이 중 어느 하나라도 경시된다면 커뮤니케이션은 성립될 수 없다.

따라서 시각적 설득이 필요한 디자인이라면 감동이라는 정서적 장치 속에 정보를 숨겨야 한다. 감동이 없는 정보는 학습서일 뿐이다. 생각해보라. 그것이 교육 방송도 아닐진대 누구인들 시키지도 않은 공부를 하려 하겠는가.

기발한 이야기는 아예 찾지도 마라 여러분이 아무리 노력한들 세상 어디에도 기발한 이야기는 없다. 세상사 모두는 사람 사는 모습이 거의 비슷해 아무리 찾아 헤매도 아직까지 발견되지 않은 기발한 이야기는 남아 있지 않다.

그러니 기발한 이야기를 찾으려 하기보단, 차라리 그 시간에 **빤한 이야기**를 어떻게 하면 **기발한 표현**으로 바꿀 수 있을지를 고민하라. 시각적 비주얼이라면 기발한 이야기를 찾기보단 기발한 표현에서 답을 찾는 것이 더 쉽고 효과적이다. 그것이 우리가 맡은 본연의 임무가 아니겠는가. 우리는 카피라이터(copywriter)가 아니라 시각 디자이너임을 잊지 말자. 우리의 본분은 시각적 해결을 제시하는 것이다. (제1편 중「좀 거창하게 말하면, 신화를 만드는 일」참조)

대중과 눈높이를 맞추라　　시각 디자인은 지고지순한 클래식이 아니다. 디자인을 위한 디자인을 하지 마라. 스스로를 위해 존재하는 디자인은 디자인일 수 없다. 프랑스 출생의 미국 디자이너로서 일찍이 디자인에 유선형을 도입하였으며, 코카콜라 병과 럭키 스트라이크(Lucky Strike) 담배의 포장 디자인을 담당한 레이먼드 로위는 "**잘 팔리는 디자인이 무조건 좋은 디자인**이다."라고 일갈했다. 디자인이 대중 속으로 더 잘 침투하려면 엄숙함, 권위, 진지함, 범접할 수 없는 것보다는, 친숙하고, 익숙하고, 일상적이고, 이해가 쉽고, 부담이 없는 것이 더 좋다. 시각 디자인은 대중과 같은 눈높이에서 말해야 한다. (제1편 중 「통속, 그 가벼움으로」참조)

디테일은 맛이다　　말에는 말솜씨가 있고, 글에는 글솜씨가 있다. 디자인에도 역시 디자인 솜씨라는 것이 있지 않을까? 같은 말이라도 귀를 기울이게 하는 말솜씨가 있고 같은 음식이라도 먹음직스럽게 차려진 음식이 있다. 시각이라는 감각도 마찬가지여서, 맛있어 보이는 디자인이 있지만 맛없어 보이는 디자인도 있다. 음식에서 적당한 정도의 양념이 **풍미를 더**

하듯, 디자인에서도 적당한 정도의 디테일 또는 시각적 간섭 (제1편 중 「시각적 충만감」의 '섭동' 참조)은 보는 이의 감흥을 한층 고양시킨다. 따라서 시각적 형상에는 보는 이로 하여금 섬세하고 예민한 감각을 동원할 수 있도록 하는 디테일을 병존시키는 것이 현명하다. 여기서 한 가지, 디테일은 형태만이 아니라 여백에도 존재할 수 있음을 잊지 마라.

뉴스를 전하라　**대중이 원하는 그것**을 표현하라. 사람들은 누구나 잠재의식 속에서 현재보다 더 나은 무엇을 꿈꾼다. 비록 지금은 현실이 불충분하더라도 희망이 담긴 소식이길 원한다. 따라서 시각적 메시지란 현실의 부족함을 자명하게 드러내기보다는 메시지의 주장에 따른 결과 즉, 그렇게 해서 얻어지는 긍정적 미래상을 제시하는 것이 바람직하다. 무지갯빛 꿈을 전하라.

웃음 짓게 하라　시각 디자인에서 사람들을 감동시키는 방법에는 몇 가지 범주가 있는데, 그것은 폭력이나 공포, 에로티즘, 휴머니티, 유머 등이다. 이런 감성 소구 중에서 가장 널

리 사용되는 것이 유머이다. 유머는 누구에게나 호의적이고 친밀하다. 만일 여러분이 디자인을 통해 보는 이를 웃음 짓게 한다면 그 비주얼은 일단 **반 이상의 성공**을 거둔 셈이다. 다만 여기서 말하는 웃음이란 해학적 수준의 지혜가 담겨 보는 이로 하여금 되새김이 가능해야 한다. 지나친 말장난이나 가치 없는 웃음을 강요하는 것이라면 절대 피해야 한다. (제1편 중 「시각적 해결」 참조)

스케일을 바꾸라　여러분은 혹시 조형을 다루면서 그것이 드로잉이건 그래픽이건 도형이건 또는 문자이건 간에 쉽게 풀리지 않았던 경우가 있었는가? 그렇다면 아주 간단한 비결이 있다. 어느 것의 크기를 아주 **현격하게** 키워라. 화면에 차고 넘치도록 키워라. 스케일을 바꾸면 화면에 시각적 대비가 강조될 뿐 아니라, 메시지의 의미도 비례해서 증폭된다. 이렇게 조언을 하는 이유는 '사람들은 무엇보다 크기의 변화에 가장 민감하기 때문'이다. 스케일을 바꾸면 사람들은 의아해하면서도 큰 관심을 갖는다.

차라리 더 극단으로 가라　　화면 구성에서 왠지 짜임새가 허술하고 긴장감이 떨어져 보이는 부분이 있다면, 여기에도 좋은 비법이 있다. 작은 것들은 **차라리 더** 작게, 큰 것은 **훨씬 더** 크게, 가까운 것은 차라리 더 가깝게, 먼 것은 훨씬 더 멀게 하라. 이것은 선이나 면이나 형태나 공간이나 모두 다 해당된다. 굵기에서도 마찬가지인데 가는 것은 차라리 더 가늘게, 굵은 것은 더 굵게 하라. 더 극단으로 가라! 그럼으로써 매력과 긴장이 탄생하는 광경을 목격하라.

2%

시판되는 음료 중에 모 기업의 '2% 부족할 때'라는 상품이 있다. 몸 안에 수분이 부족하면 갈증이 생기는데 이 상품은 그 부족함을 잘 보충해준다는 은유일 것이다. 일상에서도 어느 사람이나 어떤 일이 영 마음에 들지 않을 경우 "2%가 부족해."라고 비아냥거리는 말이 있다.

2%의 진정한 의미는 그것이 누구라도 인정할 수 있는 이른바 양질의 품격이 갖추어지도록 마지막 과정에서 혼신의 노력을 다해 그것을 정련하고 연마해야 한다는 비유이다.

다이아몬드는 어떤 광석도 넘볼 수 없는 보석 중의 보석이다. 그러나 그것으로 다가 아니다. 다이아몬드는 일명 '4C'라 하는 캐럿(carat), 컬러(color), 클래리티(clarity), 커트(cut)의 네 가지 기준에 따라 다시 여러 등급으로 나뉜다. 컬러는 색이 짙어질수록 D부터 Z까지의 23등급으로 분류되며, 투명도를 일컫는 클래리티는 11등급으로 분류된다 (FL(Flawless)-IF(Internally Flawless)-VVS1(Very Very Slightly Included)-VVS2-VS1(Very Slightly Included)-VS2-SI1(Slightly Included)-SI2-I1(Included)-I2-I3). 커트는 Excellent-Very Good-Good-Poor-Fair 순으로 5등급이다.

다이아몬드의 가격은 이 등급들이 하나씩 오를 때마다 천정부지로 치솟는다. 등급간의 차이는 2%는커녕 10배율 현미경으로 살펴봐야 간신히 드러나는 **미미한 차이**임에도 그 차이가 다이아몬드의 가격을 수배 내지 수십 배로 만든다. 함수에서 반비례 곡선을 생각하면 이해하기 쉽다. 한계점에 이를수록 극미한 차이가 곡선의 증감을 급격히 만든다.

액체 상태인 물의 물질 변화와 관련해 비등점과 빙하점이라는 것이 있다. 액체는 정작 그 지점에 다다르지 않으면 결코 고체나 기체가 되지 않는다. 어느 순간을 **꼴딱 넘어야만** 물질의 변화가 시작된다. 미성숙한 유충이 화려한 성충으로 변태를 하듯, 어느 경지에 이르고자 한다면 부족한 2%의 채워짐 없이는 불가능하다.

시각 디자인에서도 그 2%를 요구한다. 그런데 그것을 채우는 것은 98%의 긴 여정보다 훨씬 더 힘든 과정이다. 한 예로, 육상 경기 주자들이 골인 지점에 가까워질수록 더욱 사력을 다하는 것은 남은 2%의 구간이 지금까지 달려온 긴 구간보다 더 중요하기 때문이다. 사실 알고 보면 세상사에서도 서로의 우열은 항상 큰 차이가 아니라 결국 아슬아슬한 2%

가 승부를 가르지 않던가.

이 장에서 새삼 하나의 주제로 2%를 거론하는 이유는 디자이너라면 누구나 지금보다는 더 높은 경지에 다다를 수 있도록 치열한 근성을 필요로 하기 때문이다. 디자인에서는 마지막 2%가 완성과 습작을 가른다. 2%가 부족한 디자인은 디자인이 아닌 것과 다를 바 없다.

비명이다

비명(悲鳴)은 부지불식간에 동물적 야성을
드러내는 순간이다. 그것은 생명이 육신으로
통렬히 표출하는 간절함이다.
목숨과 맞바꾸는 생애 최후의 울림이다.
그러니 비명은 여지없이 날카롭고 예리하다.
비명은 소리라기보다 차라리 울부짖음이다.

디자인의 호흡이 참으로 그렇다.

비명은 누군가 자신의 절실함을
화급히 전하는 육성이다.
비명을 듣게 될 대상은 누구라도 상관없다.
그가 누구든 자신의 처지를 알리는 것이 최우선이다.
비명은 두세 번 반복할 경황이 없기 때문에
극도로 간명하며 허공을 찌를 듯 예리하다.
그러니 한순간의 찰나적 긴장감은 더없이 팽배하다.
비명은 사력을 다하는 가운데 극도로
짧고 신속하며 선명하다.

디자인의 태도도 정말 그렇다.

지침

예술가는 계단을 오를 때
건너뛰지 않는다.
만일 그가 건너뛰었다면
그것은 시간 낭비다.
왜냐하면
나중에 그는 그곳을 다시
기어올라야 할 것이기 때문에…….

장 콕토(Jean Cocteau, 극작가)

단순함은 양적 문제가 아니라 질적 문제다

야수파를 이끈 프랑스의 화가 앙리 마티스(Henri Matisse)의 작품 중에 〈원무(圓舞, Dance)〉가 있다.그림 17 그림이 참 단순하다. 마티스의 스승인 귀스타브 모로(Gustave Moreau)는 그에 대해 칭송하기를 "너는 회화를 단순화할 사명을 타고났구나."라고 했다 한다. 한편 중세의 어느 철학자는 말하기를 "신적인 것일수록 단순하다. 직관이 뛰어나지 않으면 단순미는 생기지 않는다."라고 했다 한다. 역시 단순함은 복잡함에 비해 더 나은 것이 분명한가 보다.

우리는 "이건 복잡해." "저건 산만해."라는 표현을 곧잘 한다. 그런데 무엇이 복잡함과 단순함을 구분하며, 또 무엇이 산만함과 정숙함을 구분하는 것일까? 그것은 과연 양에서 오는 것일까 질에서 오는 것일까? 여러분은 혹시 바둑판에 대해 복잡하다고 말할 것인가 단순하다고 말할 것인가? 바둑판은 가로와 세로가 각각 19개의 줄로 이루어져 있다. 19개의 씨줄과 날줄이 겹쳐 나타나는 작은 정사각형은 장장 324개이다. 사실 단순하다고 말하기엔 부담되는 양이다. 그러나 바둑판은 극히 단순한 디자인에 해당한다. 양은 많을지 몰라도 바둑판의 질은 매우 간단하다. 모두가 같은 길이와

굵기, 모두가 같은 직각, 모두가 같은 간격이므로 그 속성은 극히 **단출**하다. 바둑판에서 보는 것처럼 디자인에서 말하는 단순함은 양적 문제가 아니라 질적 문제이다. 여러분은 프랙탈(fractal) 구조^{그림18}에 관해 들어본 적이 있을 것이다. 프랙탈 구조는 동일한 원리가 그것의 내부로 또는 외부로 끊임없이 반복 적용되어 나타나는 구조다. 이 구조의 결과는 매우 복잡해 보이지만 기본적으로 단지 하나의 원리가 순환고리처럼 반복되고 있어서 더 이상은 단순화할 수 없는 구조다. 우리가 미처 인식하지 못하고 있지만, 사실 우주의 질서에서 자연계의 현상 그리고 세포라는 초미립자에 이르기까지 많은 경우가 프랙탈의 단순한 원리를 따르고 있다.

이쯤에서 '형이 단순해질수록 내용은 더 극대화된다.'라는 가설을 설정해보자. 그런데 이 가설에는 일부 오해가 있을 수 있다. 형에서 단순함이란 과연 수량이 적은 상태를 말할까? 우리나라 천주교의 본산인 명동성당의 심벌을 살펴보기로 한다.^{그림19} 심벌은 정사각형이며 그 내부는 평평한 단색 면이고 전체적인 인상은 대단히 견고하며 굳건한 느낌이다. 디자인의 외관은 모더니즘을 추구하고 있지만, 전반적으로

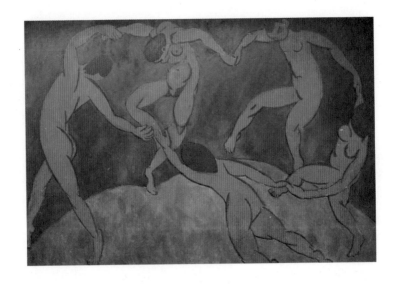

그림 17
앙리 마티스, 〈원무〉, 1910년

보수적이고 전통적인 느낌을 자아낸다. 색면의 내부에는 몇 가지의 기하학적 요소가 담겨 있다. 그 안에는 무려 94개나 되는 개체가 담겨 있다. 이쯤 되면 충분히 복잡해야 마땅한데 이 심벌은 오히려 간결하기만 하다. 세상을 감싸안고 있는 것처럼 여겨지는 큰 사각형의 내부에는 마치 은총이 비처럼 내리듯 열한 줄의 점이 놓여 있고, 중앙에는 성당 건축물의 정면부가 압도적 위용을 자랑하며 자리 잡고 있다. 이 심벌의 성분을 분석하면 양적으로는 94개에 이르지만, 질적으로는 단지 두 가지일 뿐이다. 비처럼 내리는 은총과 건축물.

보다 상세히 분석해보자. 무려 79개나 되는 작은 사각형은 열한 줄로 가지런히 정렬되어 있는데 이 11개의 수직선은 모두 간격이 같다. 대단히 주도면밀한 단순성이다. 양적으로는 80개에 육박하지만 질적으로는 극히 간명하다. 수학적 비례, 점증, 같은 간격 등. 또한 성당의 건축물은 어떤가? 굵기와 길이가 모두 규격화된 수직선 8개, 수평선 2개, 삼각형 5개로 총 15개의 개체가 일사불란한 규칙으로 배치되었다. 게다가 이들은 모두 흰색이며 또한 좌우동형의 대칭이다. 이 역시 질적으로 지극히 단순하다. 정리하자면, 명동성

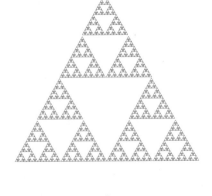

그림 18
프랙탈 기하학이 낳은 도형

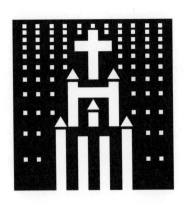

그림 19
명동성당 심벌

당의 심벌 소스로서 필요한 형상은 오로지 건축물과 비처럼 내리는 은총뿐이고, 이를 구체화하기 위해 등장한 시각적 요소 및 형질은 바둑판처럼 가지런히 정렬된 11개의 수직선, 수학적 비례, 점증, 좌우대칭, 한 가지 색, 직사각형, 정삼각형, 음화 등이다.

나는 명동성당의 심벌 분석을 통해 '단순함은 양적 문제가 아니라 질적 문제'라는 주장에 대해 독자 여러분의 동의를 구하려 한다. 또 가설이었던 '형이 단순해질수록 내용은 극대화된다'는 것을 입증하려 노력했다. 여기서 나는 명동성당의 심벌은 매우 단순한 형태라고 말하고 있으며, 단순하기 때문에 심벌이 상징하려는 의도 즉, 건축물 위에서 비처럼 하염없이 내리는 창조주의 은총이 더욱 잘 표현되고 있다고 주장하는 것이다.

시각 디자인에서 단순함이란 역시 양적 문제가 아니라, 디자인에 부여된 **시각적 성분**에 대한 질적 문제다.

마임이다

마임은 몸짓이나 표정이 엄숙하리만치 절제되고
또한 과장된다. 불필요한 움직임은 철저히 배제되어
드러나야 할 움직임은 더욱 극화되고 강조된다.
마임의 비결은 강력한 생략과 절제, 축약, 함축이다.
디자인의 속성이 마치 그렇다.

마임에선 움직임 사이에 마치 시간이
얼어붙은 듯 멈추는 순간이 있다. 시공간적 침묵이다.
마임은 움직임이 더욱 선명하도록
시공간적 침묵을 동원한다.
디자인도 매우 흡사하다. 디자인에서도 형태를
더욱 강조하거나 다른 요소로부터 분리하기 위해
공간적 침묵을 사용한다.
디자인상의 여백은 마임의 침묵과 같다.

또한 마임은 절도 있는 몸짓의 거듭된 규칙과
반복을 통해 형식을 탄생시킨다. 크거나 작게,
길거나 짧게, 강하거나 약하게, 빠르거나 느리게…….
디자인이 물리적으로 지면이라는 제한된 공간 속에서
이루어지듯, 마임은 무대라는 물리적 공간 속에서
절도 있는 미학을 탄생시킨다.

디자인이 지향하는 단순미의 철학이 꼭 그렇다.

보이지 말고, 폭발하게 하라

수줍어하는 디자인이 과연 그 기능을 충실히 발휘할 수 있을까? 주변을 돌아보면, 겨우 얕은 숨만 몰아쉬고 있는 디자인이 있는가 하면, 맹수처럼 포효하는 디자인도 있다.

〈박물관이 살아 있다(Night at the Museum)〉라는 미국 숀 레비(Shawn Levy) 감독의 신나고 유쾌한 코미디 어드벤처 영화가 있다. 픽사(Pixar Animation Studio)와 월트 디즈니(Walt Disney)가 합작하고 리 언크리치(Lee Unkrich) 감독이 제작한 장편 애니메이션 영화 〈토이 스토리(Toy Story)〉도 있다. 이 두 영화는 모두 우리에게 매우 잘 알려졌다. 이 영화에서는 박물관에 전시된 박제 모형이 밤마다 되살아나 난장을 벌이고, 플라스틱 인형이 인간처럼 자신의 운명을 심각하게 근심한다. 두 영화에서 등장인물은 현실의 무기력한 상태로부터 스스로 벗어나 자신의 정체성을 '과감히' 그리고 '적극적으로' 회복하려 한다. 나는 여기서 디자인을 박제처럼 덩그러니 **그저 꺼내놓지 말고**, 그것이 스스로 폭발할 수 있도록 하라고 강조한다.

폭발이란 언제 어디서나 사람들의 관심을 끈다. 예상치 못하는 의외성과 그것이 발휘하는 위력 때문일 것이다. 원치

않지만 폭발은 일상에서도 가끔 만난다. 대형 차량의 타이어 펑크나 도시가스의 폭발이 그렇다.

자연과학에서 폭발은 어떤 요인 때문에 그 체적이 순간적으로 증대해 열이나 빛, 소리, 압력, 충격파 등을 급격히 일으키는 현상이다. 즉, 폭발은 그 어떤 것이 급속히 팽창해 순간적으로 임계점을 넘어서며 나타나는 급박한 현상이다.

그러면 디자인은 왜 폭발해야 할까? 생각해보라. 대중이 얼마나 바쁜지, 대중이 얼마나 호의적이지 않은지. 또 대중은 넘치는 정보에 얼마나 질려 있는지……. 물결같이 거리에 넘쳐나는 포스터와 간판, 매장을 가득 채운 수많은 상품, 하루가 멀다 하고 매일같이 터지는 대형 뉴스. **대중은 이미 마비되어 있다.** 여러분이 설득해야 하는 상대가 이런 지경인데도 여러분의 디자인이 수줍어서 되겠는가?

아이디어 측면에서나 심미적 조형성에 있어서나 여러분의 디자인은 매 순간, 매시간 곳곳에서 폭발해야 한다. 마비된 대중을 깨우려면 그것이 스스로 폭발하는 수밖에 없다.

그러면 디자인은 어떻게 스스로 폭발하게끔 할 수 있을까? 그것은 다양한 주제와 관점으로 이 책의 다른 토픽들

에서 충분히 다루고 있다고 판단하며 여기서는 잠시 접어 두기로 한다.

그러니 이제 디자인이 스스로 웅변하게 하라. 그것이 비명을 지르게 하라. 그것이 너울너울 춤추며 폭발하게 하라. 대중이 그것을 보지 않으려 해도, 듣지 않으려 해도, 그럴 수 없도록 하라.

사실과 사실감은 다르다

사실(事實)과 사실감(事實感)은 어휘가 주는 유사함 때문에 비슷한 의미로 알고 있을 것이다. 그러나 이 두 단어의 차이를 이해하는 것이야말로 창작 과정에 몸담고 있는 우리에게는 매우 중요한 출발이다. 특히 시각 디자인처럼 다른 이들에게 시각적으로 무엇인가를 전달하거나 호소하거나 설득해야 할 필요가 있다면 이 두 단어의 뉘앙스 차이를 잘 이해하는 것이 중요하다.

　시각 디자인에서 실제를 뜻하는 '사실'은 흔히 팩트(fact)라고 한다. 또 '사실감'은 종종 리얼리티(reality)라는 용어로 통용된다. 얼핏 생각하면, 사실감은 사실에 가까울수록 더 증가해가고 사실에서 멀어질수록 그만큼 감소될 것이라 여겨진다. 그런데 과연 그럴까? 여기서 우리가 꼭 한 가지 명심해야 할 것이 있다. 바로 '지각의 세계에서 사실감은 그것이 사실과 같은가 아니면 사실과 같지 않은가 하는 그것, 즉 사실성(事實性)에 근거하지 않는다.'는 점이다.

　우리가 잘 알고 있는 피카소는 단적으로 말하기를 "예술은 사람들이 진실을 깨닫게 하는 **거짓말**"이라 했다. 그래픽 디자이너 폴 랜드가 말한 "감정은 있는 그대로보다는 다소

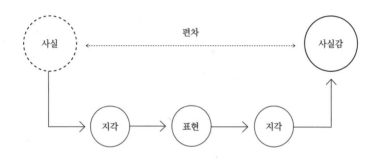

그림 20
지각과 표현의 과정에서 왜곡되는 사실과 사실감의 편차

격앙되게 표현해야 더 잘 전달된다."는 의미도 유심히 생각해볼 여지가 있다. 두 대가의 언급대로 역시 대중은 사실을 다소 왜곡시키거나 과장시켜 그것에 허위를 담아야만 그것을 사실로 깨닫는 모양이다.

또 스위스의 화가이자 바우하우스에서 교수를 역임한 파울 클레(Paul Klee)의 "예술은 보이는 것을 재현하는 것이 아니라, 보이게 하는 것이다."라는 역설도 상기할 만하다. 그의 말처럼 사실이란 '보이는 것' 또는 '**있는 그대로**'의 상태이고, 사실감은 '표현으로부터 느껴지는 **감각적 지각**'이다. 따라서 여기에는 많은 편차가 있을 수밖에 없음을 알아야 한다. 사실과 사실감의 편차는 '존재(실상)와 지각(인지)'의 과정에서 발생하는 차이다. 그러나 많은 이는 이 관계에 종종 오해를 한다. 사실에 가까울수록 사실감이 높을 것이라고……. 그러나 지각의 세계는 그렇지만은 않아, 사실에 가깝다고 사실감이 비례하지는 않는다. **사실과 사실감은 근본적으로 다르다.**^{그림 20}

우리가 자연 현상을 지각할 때에는 어느 누구에 의해 재현된 '표현(表現)'이라는 과정이 존재하지 않지만, 디자인처

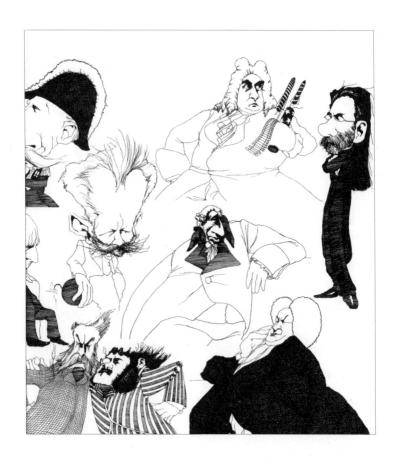

그림 21
윌리엄 브램홀(William D. Bramhall Jr.)의 포트레이트 드로잉. 오른쪽 위부터
시계 반대방향으로 엘가, 헨델, 스메타나, 차이콥스키, 시벨리우스, 하이든, 길버트, 설리반, 바흐

럼 창작을 전제로 하는 영역에는 있는 그대로의 사실과 그것이 이미지로 재현된 결과를 지켜보는 우리의 지각(知覺) 사이에는 어느 누군가의 타인(디자이너 또는 일러스트레이터)이 창작이라는 과정을 통해 그가 해석하고 표현했던 또 다른 입장의 지각 과정이 개입된다. 그러니 우리가 얻게 되는 사실감은 사실에 대한 두 단계의 해석 과정을 거치는 셈이다.

우리는 여권이나 주민등록증에 필요한 인물 사진과 작가나 화가가 그려낸 포트레이트(portrait) 또는 캐리커처(caricature)의 차이를 구분해야 한다.그림 21 CCTV가 녹화한 영상과 영화 속 영상에 대한 차이를 아는 것처럼, 그리고 녹취와 방송의 차이를 잘 아는 것처럼 이 둘의 차이를 이해해야 한다.

사실과 사실감의 차이점에 대해 나는 학생들과 종종 수업에서 "나는 평소에 이렇게 톤을 높여 말하지도 않으며 이렇게 단어를 또박또박 끊어서 말하지도 않으며 여러분의 눈을 지켜보며 내 말의 반응을 읽으려 노력하지도 않는다. 나도 평소에는 여러분처럼 그저 웅얼웅얼하는 말씨를 갖고 있다. 그런데 지금처럼 내가 다소 격앙된 언어를 구사해야 여

러분은 더 잘 집중하고 또 내가 말하려 하는 의도에 더 잘 귀를 기울인다. 그러니 평소 내 습관 **그대로의** 언어보다 강의 중 무엇인가를 전하려 **만든 언어**가 더 실감나지 않는가."라고 설명한다.

이제 디자인 표현에서 사실과 사실감의 차이를 잘 이해할 수 있겠는가. 결국 디자인 표현에 등장하는 이미지는 검찰이나 경찰에 제출하는 현장 증거물이 아니기 때문에 보는 이의 감성을 자극하려면 사실이기보다 사실적이어야 한다.

사실 그대로가 아니어야만 비로소 더 잘 전달되는 사실감, 혹은 사실을 넘어서야만 비로소 더 잘 나타나는 사실감. 이에 대한 궁금증은 우리가 일상에서 보이는 평소 어투나 몸짓과 대중을 앞에 두고 하는 강연의 차이를 비교하면 더 쉽게 알 수 있다.

디자인에서는 닭이 먼저인가
알이 먼저인가

형태의 입장에서 생각을 해보면, 내부에는 형질이 있고 외부에는 형식이 있다. 형태는 생물체의 DNA격인 여러 형질(形質)을 부여받아 생명으로 태어나며, 곧바로 **형식이라는 옷**을 입는다.

　일반적으로 대개의 디자이너는 조형 안에서 형태의 중요성에 대해서는 충분히 인식하고 있지만, 마치 씨줄과 날줄처럼 그 형태들을 조직화하는 형식이 얼마나 중요한지에 대해서는 잘 인식하지 못하고 있다. 다수의 헝클어진 형태보다 그중 몇 개일지라도 잘 조직화된 하나의 형식이 훨씬 더 효과를 발휘할진대…….

　형식이란 형태의 배치나 배열을 처리하는(또는 처리한) 방식이다. 시각 디자인에는 형태와 형식이 조직화되는 독특한 방식이 있다. 그 과정은 먼저 형태들이 배치되어 하나의 형식이 되고, 그렇게 탄생한 형식은 또 하나의 형태로 간주되고, 그것은 다시 배치나 정렬이 되어 또 다른 형태가 된다. 즉 형태 1 + 형태 1 = 형식 1, 형식 1 + 형식 1 = 형태 2, 형태 2 + 형태 2 = 형식 2, 형식 2 + 형식 2 = 형태 3……의 과정을 되풀이한다. 그렇게 보면 형태가 곧 형식이고, 형식이 곧 형

11
『파퓰러음악용어사전』,
삼호뮤직 편집부, 삼호뮤직,
2002

태이다. 그래서 형태와 형식은 닭이 먼저인지 알이 먼저인
지 알 수 없는 순환적 관계이다. 어쨌든 여기서 중요한 사실
은 **형식은 형태를 품는다**는 것이다. 이에 대해『파퓰러음악
용어사전』을 보면 다음과 같이 설명한다.

> 음악용어에서 형식은 형태를 뜻하는 'form'과 같다.
> 형식은 원래 눈으로 볼 수 있는 '형태'를 뜻하는
> 그리스어의 '에이도스'에서 유래했고, 미학적으로는
> 감각적 현상으로서의 형식, 즉 미적 대상의 감각적·
> 실재적·객관적 측면을 뜻하며, 정신적·관념적·주관적
> 측면의 내용을 뜻하는 'Inhalt(독일어)'와 대립된다.
> (중략)
> 그러나 앞에서 말한 '형식'과 '내용'은 별개로
> 존재하는 것이 아니라, '형식'과 '내용'을 포함한
> 구성요소 전체의 통일적 결합 관계도 '형식'으로
> 생각할 수 있다.[11]

여기서 우리가 주목해야 할 점은 형태도 'form'이며 형식도 'form'이라는 점이다. 그러므로 형태는 형식이 되고 형식은 또 다시 형태가 된다. 이 개념은 시각 디자인 시스템에서 마이크로 구조(micro structure, 미시적 구조)와 매크로 구조(macro structure, 거시적 구조)의 순환 구조와 같은 입장이다.그림 22 지면을 구성하는 개체들의 집합은 미시적 구조에 해당하고, 그 미시적 구조의 집합은 더 큰 틀의 거시적 구조가 된다. 물론 이 과정은 더 큰 단계로 되풀이될 수 있다.

앞에서의 설명처럼 형태와 형식은 미학적으로 동일시할 지라도, 정작 가시적 조형체를 손수 생산하는 디자이너의 입장에서는 부득이 형태와 형식은 구분지을 수밖에 없다. 그렇다면 시각 디자인에서는 형태와 형식 중 어느 것이 더 중요할까? 이에 대한 해답은 생각보다 간단하다. 비록 같은 단어를 사용한다 하더라도 글의 문맥이 다르면 뜻이 달라지는 것처럼 시각 디자인에서도 문맥에 해당하는 형식이 더 중요하다.

이 장에서 내가 굳이 형태보다 형식의 중요성에 대해 주목하는 이유는 많은 디자이너, 특히 디자인에 입문한 초심자

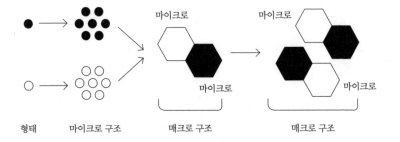

형태 　 마이크로 구조 　 매크로 구조 　 매크로 구조

그림 22
형태가 형식이 되고 또 그 과정이 반복되는 개념을
마이크로 구조와 매크로 구조로 설명하는 개념도

의 경우 형태의 물리적 외양에 관심을 기울이는 것만큼 그 형태로 말미암아 탄생하는 시각적 체제, 즉 형식에 대한 중요성은 '대개 그리고 늘' 간과하는 미숙함이 염려되기 때문이다. 그들은 숲을 보기보다 나무만을 보는 경향이 있으므로.

옛말에 "구슬이 서 말이라도 꿰어야 보배"라 했듯이 형식은 형태가 보배로 될 수 있게끔 **형태를 담는 틀**이다. 구슬이 형태라면 보배는 형식이다. 그러므로 우리는 디자인 제작 과정에서 세부 사항에 빠져드는 일이 없도록 경계심을 늦추지 말아야 하며, '형태는 형식으로 꿰어야만 보배가 된다'는 점을 늘 상기해야 한다.

우수한 시각 디자이너는 형태를 그저 짚단 쌓듯 마구 쌓아놓지 않고, 그들로 하여금 고유의 시각적 반응이 발생하는 **특별한 형식**을 창조한 것이다. 형태는 사라지고 형식이 남도록…….

꽃다발이다

철따라 꽃이 피고 지는 건 자연의 이치라
무심코 넘길 수 있다.
그러나 곰곰 생각해 보면 식물의 일생이란
어쩌면 꽃을 개화시키기 위한 치열한 삶 그 자체다.

온통 짙푸른 초록 속에서, 희뿌연 나뭇가지 속에서,
게다가 삐뚤빼뚤한 형상 속에서
어찌 그리 고운 색과 모양을 잉태하는지…….
그래서 꽃들은 칭송받아 마땅하다.

그렇게 핀 꽃들은 화려한 자태로 곤충을
유인하므로 수정(受精)이라는 완결로
다음 세대를 이어갈 씨앗을 얻는다.
치열했던 지난 삶에 대한 잉여가치(剩餘價値)다.
디자인 또한 사람들을 유인하고 설득하므로
이윤이라는 궁극적 목적을 이룬다.
꽃의 삶과 디자인의 사명은 사뭇 닮았다.

 "꽃을 주는 것은 자연이지만,
 이를 엮어 꽃다발을 만드는 것은 예술이다."

괴테의 말처럼 디자인은 그렇게 태어나는 꽃다발이다.

낯설게 하라

내가 생각하는 창의성의 지름길은 단연코 선입견을 부수는 일이다.

선입견이란 '어떤 대상에 대해 이미 마음속에 자리잡은 고착화된 관념이나 관점'이다. 해석학에서는 선입견을 '이해의 불가결한 조건'이라 한다. 이처럼 선입견이 '이미 잘 알고 있는 친숙함 또는 익숙함'이라면, 선입견을 부순다는 의미는 결국 낯섦을 찾아 나서는 것이 된다. 선입견이 전통(여기서 전통이란 보편적 가치의 관점에서 일명 굿 디자인을 말함)을 따르는 입장이라면, 선입견을 부수는 입장은 전통 또는 상식으로부터 떠나는 일이다. **익숙하면 이미 아름답지 않다.** 아름다움은 낯선 데 있다!『도덕경』2장을 보자.

> 세상 사람들이 모두 아름답다고 하는 것을
> 아름다운 것으로 알면, 이는 추하다.
> 세상 사람들이 모두 좋다고 하는 것을
> 좋은 것으로 알면, 이는 좋지 않다.
>
> 天下皆知美之爲美, 斯惡已.

皆知善之爲善, 斯不善已.

노자의 말처럼 아름다움도 좋은 것도 이미 정점에 이르고 나면 그 권위가 쇠락한다. 역시 익숙함은 따분함을 불러오고 감각마저 마비시킨다.

역사적으로 보아도, 아름다움에 대한 기준은 항구적이지 않다. 오스트리아의 수도 빈에는 빈 자연사박물관(Wien Museum of Natural History)이 있는데, 여기에는 〈빌렌도르프의 비너스(Venus of Willendorf)〉[12]가 전시되어 있다. 이 조각상은 실제 인체 비례라 보기 어려울 만큼 풍만하다. 특히 가슴과 복부 그리고 둔부는 지나치게 과장되어 있다.그림 23 이 조각상의 제작 목적은 인체를 있는 그대로 만들었다기보다 다산을 기원하는 원시적 주술로 어떤 숭배의 대상을 만들었다는 의견이 지배적이다. 이 상이 만들어질 당시 여성에 대한 미의 기준은 오로지 다산에 대한 열망뿐이었으므로 당대의 미학은 자연히 지극한 풍만함이었다.

그로부터 대략 이천여 년이 지난 다른 예를 보자. 프랑스의 국립박물관인 루브르박물관(Louvre Museum)에 소장

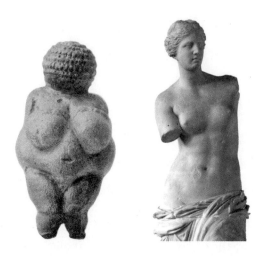

그림 23
미의식의 차이를 극명하게 보여주는 〈빌렌도르프의 비너스〉(왼쪽)와 〈밀로의 비너스〉

된 '아프로디테(Aphrodite)', 일명 〈밀로의 비너스(Venus of Milos)〉[13]가 있다. 이것은 앞에서 예시한 〈빌렌도르프의 비너스〉와는 여성을 바라보는 미의 차원이 달라도 너무 다르다. 과연 여성의 아름다움에 대한 기준을 다산으로 보아야 할지, 노동력으로 보아야 할지, 관능의 대상으로 보아야 할지에 대한 판단은 일단 보류하더라도 〈밀로의 비너스〉역시 오늘날의 미의 기준과는 확연히 거리가 있다.[그림 23] 당대에 갖고 있던 미의 이상적인 기준은 건강미로 보인다.

과거, 미에 대한 기준이 이렇게 다르듯 어느 경우에든 절대 가치는 존재하지 않는다. 예술이나 디자인의 역사를 보아도 아름다움에 대한 새로운 양식은 항시 당대의 권위에 대한 강력한 도전을 통해서만 새롭게 거듭날 수 있었다. 당대의 권위를 전형화된 진부함의 대명사라 여기며……

우리가 비록 디자인사에 새로운 양식을 탄생시키지는 못할지라도, 만일 창의적인 디자인을 생산하려 한다면 '낯섦'을 지향함이 옳다. 그렇지만 낯섦을 추구하는 과정은 무척 어색하고 생소하고 또 불편하다. 선입견이나 고정관념이 강할수록 더욱 그러하다. 그러나 이런 생각도 가능할 것이다.

무엇에 대한 선입견이 강하다는 것은 어떤 변화도 허용치 않겠다는 입장이므로, 그럴수록 그 선입견은 살짝만 비틀어도 낯섦을 **쉽게** 얻을 수 있다는 방증은 아닐까. 선입견이 강하면 강할수록 그것을 **살짝만 비틀어도** 그 결과는 크게 달라질 테니까. 이 글의 모두에 아름다움은 낯선 데 있다고 했다. 그렇게 살짝만 비틀어서 그 아름다움을 얻을 수 있다면, 이것은 꽤나 손쉬운 창작의 지름길이다.

익숙하면 이미 아름답지 않다. 아름다움은 낯선 데 있다! 선입견을 부수자! 모름지기 훌륭한 디자이너일수록 소소한 일상을 가볍게 비틀어 낯설게 한다. **소소한 일상**이야말로 고정관념의 전형(典型)이 모인 집체(集體)로서, 창의적 디자인을 생산하기에 무궁무진한 자산이다.

널 놀라게 하라

　　"나를 놀라게 하라(Astonish Me)!"

　이 말은 세계에서 가장 오래된 패션 잡지인 《하퍼스 바자 (Harper's Bazaar)》에서 아트디렉터로 근무하며, 20세기 초 반 사진과 디자인의 본격적인 실험을 통해 우아하고 혁신적 인 방식으로 편집 디자인계를 개척했던 알렉세이 브로도비 치가 남긴 명언이다. 여기서 다루는 주제 '널 놀라게 하라!' 는 그가 남긴 명제에서 비롯되었다.

　　아마 독자들도 이미 한두 번쯤은 들어보았을 만큼 꽤 유 명한 이 문장은 그가 필라델피아예술대학(The University of the Arts)에서 강의를 하며 학생들에게 자주 강조했던 것으 로 알려져 있다. "너희는 디자인으로 누군가를 감동시키려 하는가? 그렇다면 교수인 나부터 놀라게 하라." 수업에서 이 과제를 부여한 나조차 놀라게 하지 못한다면 과연 너의 디 자인은 어느 누구인들 설득할 수 있겠는가 하는 질책이다.

　　브로도비치가 말하는 '나(Me)'란 학생을 지도하고 있는 본인을 지칭하는 것이기도 하겠지만, 한편으로 생각하면 우 선 그 디자인을 생산해낸 학생 본인일 수도 있으며, 이후 그

디자인을 승인할 클라이언트일 수도 있지 않을까. 만약 그것에 대해 최상의 이해도를 갖추고 있으며 또 가장 우호적인 사람들조차 별다른 감흥을 주지 못한다면 그 디자인의 효용성은 보장받을 수 없을 것이다.

경험적으로, 우리는 어떤 디자인을 진행하는 가운데 문득 좋은 아이디어나 좋은 디자인에 이르게 되면 굳이 어느 누구에게 묻지 않더라도 스스로가 먼저 그것의 가치를 깨닫게 된다. "아! 이제 됐어~"라는 놀라움으로……. 그러니 그(Me, 알렉세이 브로도비치)가 놀라기를 기대하기 이전에 디자이너인 당신(Youself)이 먼저 놀랄 수 있어야, 교수인 그도 또 대중인 그들도 놀랄 것이다.

그러니 누구보다 먼저 널 놀라게 하라(Astonish You)!

우리는 왜 고전을 읽는가

고전(古典)은 수백·수천 년 전의 누군가를 만나는 것이다. 단순하고 아주 오래된 미디어가 오히려 우리의 정신을 깨운다. 고전은 과거의 것 혹은 그것이 지닌 권위 때문이 아니라, 문화사의 연속성에서 스스로의 자리를 확보하고 있는 것이다.

이미 정보가 넘쳐나는 이 시대에 왜 우리는 굳이 동시대의 많은 책들을 마다하고 고전을 읽어야 할까? 어떤 이는 말하기를 **종이는 성찰이고, 디지털 미디어는 흥미나 오락**이라 한다. 고전은 선인들의 경험을 물려받아 우리 스스로가 자리매김할 수 있는 구체적 지점과, 우리는 누구이며 또 어디서 왔는가를 알게 한다.

세계적 문호이자 정치가였던 괴테는 오늘날 선인의 경험이 어떻게 작용하고 있는가에 대해 다음과 같이 말한다.

대가들은 언제나 선인들의 장점을 이용했고 바로
그 때문에 위대해졌다. 고대의 것은 물론 그전에
만들어진 최고의 것, 즉 걸작들을 자신의 토양으로
삼았다. 만일 앞선 시대의 업적을 이용하지 않았다면
그들은 결코 위대한 인물이 되지 못했을 것이다.

14
이탈로 칼비노 지음,
이소연 옮김, 『왜 고전을
읽는가』, 민음사, 2008,
9-20쪽에서 요약

그러면 고전은 우리의 독서(디자인) 경험에 어떻게 작용할까? 이에 대해 20세기 문학의 거장 이탈로 칼비노(Italo Calvino)가 쓴 책『왜 고전을 읽는가』의 서두에서 우리가 새삼 고전을 읽어야 하는 몇 가지 이유를 발췌·요약해보자.[12] 여기서 말하는 고전이란 물론 문학에서의 고전을 말하지만, 여러분은 시각 디자인의 역사 속에서 예술과 디자인의 지평을 넓힌 대가들의 수많은 걸작이 우리의 고전이라 생각하며 읽어보기 바란다.

- 고전은 그것을 읽은 사람에게 세상을 경험하는 데 필요한 일종의 **모델**을 제시한다. 그리고 앞으로의 경험, 말하자면 대처하는 방법, 비교하거나 범주하는 방법, 가치의 기준, 아름다움에 대한 패러다임을 제시한다.

- 고전은 내면의 모든 것을 이끌어준다. 어린 시절에 읽은 것이지만 성인이 되어 미처 그것을 기억해내지 못한다 해도 그것은 우리의 내면 깊이 자리 잡는다.

그것은 어린 시절의 기억 저편에 씨앗으로 남아 내적 매커니즘의 **잠재력**을 발휘한다.

- 고전은 잊을 수 없는 것으로 각인되어 개인이나 집단의 기억 지층에 숨어 무의식으로 영향력을 발휘한다.

- 고전은 다시 읽을 때마다 처음 읽는 것처럼 무언가 새로운 것을 발견하게 한다.

- 고전은 처음 읽을 때조차 이전에 읽은 것을 또다시 읽는 것 같은 새로운 느낌을 준다.

- 고전은 독자에게 들려줄 것이 무궁무진하다.

- 고전은 이미 알고 있다고 생각했을수록, 실제 그것을 다시 읽을 때 더욱 예상치 못한 것을 발견하게 한다.

- 고전은 고대사회의 부적처럼, 우주의 원리를
 밝히는 모든 책에 붙여진 이름이다.

- 고전은 우리가 그것과 맺는 관계 안에서
 스스로를 규정할 수 있도록 도와준다.

- 고전은 현실을 다루는 당대의 모든 것을
 소음처럼 물리친다.

디자인에도 무수히 많은 고전이 있다. 디자인이 탄생하기 이전에는 표현을 전제로 한 예술 분야의 걸작들이 고전일 것이다. 멀게는 빅토리아 시대로부터 미술공예운동(Arts and Crafts), 아르누보(Art Nouveau) 등 면면히 이어온 많은 사례들이 우리의 고전이다. 특히 인상주의에서 초현실주의까지의 미술양식은 시각적 표현의 가능성을 무한히 확장시킨 고전 중의 고전이다. 문학에서 시의 한 장르였던 구체시(Concrete Poetry) 또한 우리의 고전이다. 나아가 세계 여러 나라의 전통과 풍습, 문화사적 뿌리 또한 우리의 고전이다.

가까운 고전으로는 모던(Modern)으로부터 시작하는 미래파(Futurism), 구조주의(Constructivism), 더 스테일(De Stijl), 바우하우스, 새로운 타이포그래피(New Typography), 아르데코(Art Deco), 다다(Dada), 후기 모던(Late Modern)에 속하는 스위스 국제 양식(Swiss International Style), 복고주의(Revival), 사이키델릭(Psychedelic), 그리고 포스트모던(Post Modern) 등에 이르는 일련의 흐름이 있다.

이처럼 디자인의 발전 과정 속에는 당대의 거장이 남긴 고전들이 즐비하다. 그 고전들 모두는 각기 다른 품격으로 오늘을 사는 디자이너들에게 값진 가르침을 전수해 주기에 부족함이 없다. 고전은 수많은 예문들이다. 디자인의 고전을 다시 보자!

악보이다

산사의 새벽을 깨우는 투명한 종소리는 무엇보다
크고, 흐르는 유성(流星)의 소리 없는 소리 역시
우리의 감성을 자극하기에 충분하다.
또 개전 전야(開戰前夜)의 고요 속에는 전장보다
더 큰 침묵이 흐른다. 표현이란 맹수처럼 늘
쩌렁쩌렁해야 할 필요는 없으니, 개전 전야의 침묵은
어느 미려한 문장보다 오히려 강하다.

작가 앤 머로 린드버그(Anne Morrow Lindbergh)는
말하기를 "음표는 음표 사이에 존재하는 쉼표에서
그 의미를 얻게 된다."라고 했다.

이것은 디자인에서도 매우 흡사해
형태를 강조하거나 또는 다른 요소로부터
분리시키거나 고립시키기 위해 공간을 사용한다.

디자인에서 여백은 흡사 악보를 닮았다.

줄탁동시

어느새 마지막 주제에 이르렀다. 비록 글을 쓰고 있지만 마치 학기 말을 맞아 종강을 하는 느낌이다.

나는 대학에서 실제 종강을 하는 날이 되면, 지난 학기에서 그 강좌가 목적했던 학습 내용의 중요한 포인트를 다시 한 번 짚어보며 학생들과 마지막 검토를 한다. 더불어 학생들이 맞이하게 될 방학에 대한 계획을 요청해 듣기도 한다. 아마도 이날만큼은 학습에 대한 부담감이 적어서 다른 때와 달리 학생들은 **신기하게** 나와 눈을 맞추며 내가 말하는 몇 마디의 충고 내지는 격려에 공감을 보낸다.

이제 이 책의 마지막 주제인 '줄탁동시'도 학기 말을 맞은 종강 시간이라 생각하고 독자 여러분에게 몇 가지 버전의 격려로 말을 맺고자 한다.

15
김상근 지음, 『마키아벨리』,
21세기북스, 2013, 261쪽

•

요즘의 젊은이들은 자기 주장이 강할뿐더러 자신을 드러내려 하는 자기중심적 성향이 강하다. 매우 바람직한 현상이지만 그렇다고 자신감이나 패기가 넘치는 것은 아니다. 그러다 보니 실패에 대한 두려움 또한 적지 않다. 만일 학업이나 삶에서 예상치 못한 어떤 낭패를 겪게 되면 크게 좌절하며 깊은 실의에 빠진다.

그래서 나는 종강을 맞아 학생들에게 르네상스 말경 이탈리아의 정치 사상가인 마키아벨리(Niccolo Machiavelli)가 한 이 말을 전하며 한참을 잔소리 아닌 잔소리를 한다.

울지 마라. 인생은 울보를 기억하지 않는다.[13]

●

역시 나의 시각에서는 요즘의 젊은이들은 너무 성급하게 성취감을 맛보려 하거나 너무 쉽게 결실을 얻으려 한다는 판단이다. 대개 무엇인가를 미리부터 산정(算定)하고 출발하면 금방 흥미를 잃게 될 뿐 아니라 지치기도 쉽고 소득도 별로 크지 않다. 무슨 일이든 스스로가 정말 좋아, 그 일에 흠뻑 빠질 때 더욱 즐겁고 수확도 크다.

만일 여러분이 무엇인가를 진정으로 즐거이, 늘 곁에서 보고 아끼고 또 그것을 위해 무던히 애를 쓴다면 세상에 이루지 못할 것이 뭐가 있겠는가? 이것은 친구관계에서도 그렇고 연인관계에서도 그렇고 학업에서도 결코 예외는 아니다. 그런 연유로 종강을 맞아 내가 학생들에게 전해주는 말은 다음과 같다.

늘 보고
늘 가까이 하고
늘 애쓰다 보면
……
절로 이루어진다.

●

학생들 중에는 자기 관리가 철저하며 스스로 각성하고 여러 면에서 자신의 미래를 위해 부지런히 준비하는 이들이 있다. 그들은 참으로 영특한 사람들이다. 자신에 대한 투자는 세월이 지나도 결코 손실이 없다.

그러나 한편 많은 수의 느긋한(?) 학생들은 새롭게 무언가를 시작하려 하지만 이런저런 이유에서 (그 이유는 대개 본인이 만드는 것이지만) 정작 마땅히 시작할 시점을 놓치고 머뭇거리는 경우가 상당수다. 이런 경우에는 대개 피일차일 핑곗거리만 들먹이다 착수조차 어렵게 된다.

그런 학생들을 위해 종강시간에 나는 미국의 흑인 인권 운동가 마틴 루터 킹(Martin Luther King Jr.) 목사의 다음 명언을 전한다.

아무 때라도
바로 그때가
그 일을 하기에 가장 적합한 때이다.

●

혹시 누군가가 우리 청년들에게 더 필요한 것은 무엇일까를 묻는다면, 지금보다 더 치열한 근성이 필요하다는 점을 강조하고 싶다. 누구나 자신과의 싸움에서 지지 말아야 한다는 말이다. 하긴 "세상에서 가장 어려운 일이 자신을 이기는 것"이라는 말이 있음을 보면 그것이 결코 만만치 않다는 방증이다.

옛말에 줄탁동시(啐啄同時)라는 재미있는 사자성어가 있다. 이 말은 갓 태어나려는 병아리가 이제 막 부화를 시작하며 알 속에서 껍질을 깨기 위해 안쪽 껍질을 부리로 쪼는 소리를 '줄(啐)'이라 하며, 이를 지켜보던 어미 닭이 그 소리를 듣고 밖에서 알을 쪼아 깨뜨리는 것을 '탁(啄)'이라 하여, 이 두 가지 노력이 동시에 행해지는 무르익은 관계에서만 깨우침이 가능하다는 비유다.

이 사자성어가 주는 교훈은 양자 모두에 있다고 본다. 우선 이 말은 수도승의 역량을 단박에 알아차리고 그가 빨리 깨달음에 이르도록 하는 스승의 예지력을 말하는 것으로 볼 수도 있다.

그러나 내가 주목하는 것은 오히려 '줄'이다. 온전한 자연 상태에서 어린 병아리가 세상으로 갓 태어나려면 감당하

기 어려운 무수한 몸부림과 이제껏 경험하지 못한 치열한 노력을 기울여야 할 것이다. 그렇다고 힘겨워하는 병아리가 안쓰러워 밖에서 껍질을 먼저 깨주면 그 병아리야 쉽게 태어나겠지만 그렇게 태어난 병아리는 결국 오래 살지 못한다. 그래서 어미 닭은 병아리가 스스로의 의지로 껍질 깨기에 도전할 것을 기다리며 지루한 그 과정이 거의 완료되어 껍질에 금이 생길 즈음에야 비로소 바깥에서 '탁' 하고 쪼아준다. 그러니 **줄이 없다면 탁의 의미도 없다.**

여러분의 스승은 여러분이 **먼저 알을 깨기 시작하는 강한 의지**와 치열한 몸부림을 오늘도 지루하게 기다리고 있다.

啐啄同時.

마치며

참 많이 망설였다. 왜냐하면 이 책『디자인 멘토링』은 디자인의 논리정연한 이론을 근거로 기계적인 전개를 해나가는 집필 방식이 아니었기 때문이다. 그보다는 마치 어느 야전사령관이 오랜 세월 많은 전쟁을 치르며 전장에서 체험적 경험을 얻는 것처럼 나 역시 몸으로 익힌 시각 디자인의 비법 또는 처방을 설명하려는 의도였다. 그러다 보니 기존의 책들과는 구성이나 기술 방법이 다소 상이하다. 혹여라도 이 책이 독자들을 현혹하거나 올바른 디자인관의 형성에 과연 바른 지침으로 작용할 수 있을까 하는 우려도 앞선다.

우선 무한한 신뢰로 오랜 기간 지속적인 지원과 지지를 아끼지 않으신 안그라픽스 김옥철 대표님, 집필이 시작될 수 있도록 격려와 가능성을 일깨워준 안그라픽스 출판팀의 문지숙 주간, 그리고 아름다운 책이 될 수 있게 전문성을 발휘해준 편집자 맹한승 선생과 안마노 디자이너에게 큰 감사를 드린다.

그리고 언제나 믿음으로 나를 지켜보시는 부모님 두 분. 항상 그 자리에서 울타리가 되어 우리 가족을 위해 애쓰는 나의 아내 송부용 여사, 또 큰딸 선희와 큰사위 진우일, 작은

딸 지희와 작은사위 고석훈, 대학생인 막내아들 선재, 그리고 큰 기쁨을 선사하는 손녀 진보라와 진유라에게도 깊이 감사한다. 이들은 교수로서의 나의 성장 과정은 물론 이 책의 시작부터 마지막 탈고까지 여러 해를 많은 인내와 헌신으로 나를 지탱해주었다.

더불어 진심을 가지고 집필을 독려하며, 연구실에서 흔쾌히 이 책에 대해 토론은 물론 집필 과정에 큰 도움을 준 제자 서승연 교수, 송명민 교수께 감사한다. 돌이켜보면, 이들은 이 책의 공동 저자나 다름없을 만큼 학문적 동료로서 나에게 늘 많은 영감을 주었다.

또 대학에서 교과목을 통해 디자인에 대해 여러 실험과 탐구를 진행하는 가운데 이 책에서 언급된 여러 주제에 대한 영감과 지혜가 형성될 수 있었던 바탕에는 나의 제자들이 있었음을 기억하며 그들에게 무한히 감사한다. 어떤 면에서 이 책은 그들의 성과이기도 하다.

우리나라 대학 교육의 일선에서 느끼고 경험했던 내 갈증은 아마 그들이 교육자이든 피교육자이든 다른 이들에게도 마찬가지가 아닐까 하는 고민에서 졸필을 시작했다. 아무쪼록 독자는 거칠고 투박한 글을 읽을 수밖에 없겠지만, 미처 활자로 담아내지 못한 미숙함을 널리 이해하며 사려 깊은 통찰력과 지혜로 행간마저 살펴주기 바란다.

이제 소중한 이 방학도 거의 끝나고 있다. 이 원고를 쓰는 일을 모두 마치면 역사 속 거장을 만나던 내 시공간적 여행도 끝날 것이다. 타임캡슐을 타고 다니는 이 여행이 아무리 행복할지라도 이 책이 마무리되면, 나도 이제 남들처럼 이리 또 저리 현재를 거닐 것이다. 오늘을 살며 숨쉬는 영웅들을 만나러……

2015년 겨울 연구실에서
원유홍

참고문헌

단행본

공자, 홍승직 옮김, 『논어』, 고려원북스, 2004.

김상근, 『마키아벨리』, 21세기북스, 2013.

김성철, 『미술대사전』, 한국사전연구사, 1998.

김용옥, 『노자와 21세기』, 통나무, 2000.

김정태, 『파퓰러음악용어사전』, 삼호뮤직, 2002.

김진희, 『주역의 근원적 이해』, 보고사, 2010.

김형수, 『세계미술용어사전』, 월간미술, 1999.

나준식 옮김, 『공자』, 새벽이슬, 2010.

노마 히데키, 김진아·김기연·박수진 옮김, 『한글의 탄생』, 돌베개, 2011.

도스토옙스키, 김연경 옮김, 『카라마조프 가의 형제들』, 민음사, 2007.

리처드 D. 자키아, 박성환·박승조 옮김, 『시지각과 이미지』, 안그라픽스, 2007.

마헌일, 『응용역학』, 세진사, 2015.

박영원, 『디자인 기호학』, 청주대학교출판부, 2001.

박일봉 편, 『고사성어』, 육문사, 2013.

밥 길, 배기만·윤세라 옮김, 『제2언어로서 그래픽 디자인』, 36.5 커뮤니케이션스, 2013.

생텍쥐페리, 배기열 옮김, 『어린 왕자』, 영감과창조, 2003.

앤서니 라빈스, 조진형 옮김, 『내 안에 잠든 거인을 깨워라』, 씨앗을뿌리는사람, 2014

야나기 무네요시, 심우성 옮김, 『조선을 생각한다』, 학고재, 1996.

왕리펀·리상, 김태성 옮김, 『운동화를 신은 마윈』, 내인생의책, 2015.

원유홍·서승연·송명민, 『타이포그래피 천일야화』, 안그라픽스, 2015.

유인화, 『춤과 그들』, 동아시아, 2008.

이정선, 『알렉세이 브로도비치』, 디자인하우스, 2001.

이탈로 칼비노, 이소연 옮김, 『왜 고전을 읽는가』, 민음사, 2008.

장샤오형, 이정은 옮김, 『마윈처럼 생각하라』, 갈대상자, 2014.

전가영, 『세계의 아트디렉터 10』, 안그라픽스, 2009.

정의숙·반은주, 『몸짓의 빛 그 한순간의 자유』, 성균관대학교 출판부, 2004.

정창영 옮김, 『도덕경』, 시공사, 2001.

찰스 왈쉬레거·신디아부식-스나이더, 원유홍 옮김, 『디자인의 개념과 원리』, 안그라픽스, 2014.

최동호·이승원·고형진·유성호, 『현대시론』, 서정시학, 2014.

최진석, 『노자의 목소리로 듣는 도덕경』, 소나무, 2014.

폴 랜드, 박효신 옮김, 『폴 랜드: 그래픽 디자인 예술』, 안그라픽스, 1997.

폴 랜드, 박효신 옮김, 『폴 랜드, 미학적 경험』, 안그라픽스, 2000.

하라 켄야·아베 마사요, 『Dialogue in Design』, 東京: 平凡社, 2009.

후쿠다 시게오, 『Poster of Shigeo Fukuda』, 東京: 光村圖書出版, 1982.

『A Smile in the Mind』, Beryl McAlhone & David Stuart, London: Phaidon Press Ltd, 1996.

『Graphis Poster 95』, Zurich: Graphis Press Corp. 1995.

매체·간행물

은현희의 세계문학 인터뷰, 「카라마조프 가의 형제들」, 〈세계일보〉 23면, 2010. 10. 5.

《U&lc》, New York: ITC, vol. 6, No. 3, 1979. Sep.

웹사이트

국제신문: www.kookje.co.kr

네이버 지식백과: terms.naver.com

뉴시스: www.newsis.com, photo1006@newsis.com

두산백과사전 두피디아: www.doopedia.co.kr

위키백과: ko.wikipedia.org

위키 커먼스: commons.wikimedia.org

블로그

blog.naver.com/fapmapv06/220138654458

도판 출처

그림 2 하라 켄야·아베 마사요, 『Dialogue in Design』, 東京: 平凡社, 2009. p. 258.

그림 9 Graphis Poster 95, Zürich: Graphis Press Corp., 1995. p. 133.

그림 10 후쿠다 시게오, 『Poster of Shigeo Fukuda』, 東京: 光村圖書出版, 1982. p. 93.

그림 11 Beryl McAlhone & David Stuart, 『A Smile in the Mind』,
 Phaidon Press Ltd, 1996, p. 192.

그림 21 《U&lc》, New York: ITC, vol. 6, No. 3, 1979. Sep., p. 11.

그림 23 commons.wikimedia.org/wiki/main_page